일러스트로 읽는
레오나르도 다 빈치

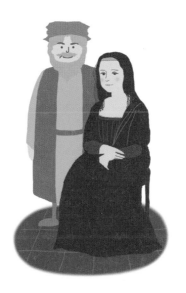

어젠다

차례

제2장 레오나르도 다 빈치의 업적

레오나르도가 고안한 8인승 전차

머리말

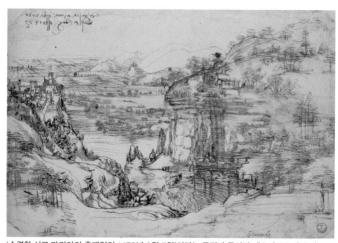

'순결한 성모 마리아의 축제일인 1473년 8월 5일'이라는 글귀가 들어간 레오나르도의 초기 소묘이다. 그가 태어난 토스카나 지방의 풍경을 그린 것으로 보인다.

아마도 '레오나르도 다 빈치'라는 이름을 들어보지 못한 사람은 거의 없을 것이다. 대부분의 사람들이 텔레비전이나 전시회 등을 통해 레오나르도에 대한 정보를 접한 적이 있다. 때문에 우리는 그의 인생에 대해 잘 알고 있다고 생각할지도 모른다. 사실은 나 또한 그런 사람들 가운데 하나였다. 이 책을 집필하기 전에는 '이미 다 아는 내용일 텐데, 너무 식상한 것은 아닐까?' 하는 건방진 생각을 가지고 있었다.

하지만 당치도 않은 일이었다. 잘 몰랐던 것들이 더 많았다. 내가 알고 있던 것은 그의 방대한 작업 가운데 극히 일부분에 지나지 않았다.

그의 인생을 조금만 들여다보면 쉽게 알 수 있을 것이다. 회화 이외에도 레오나르도가 했던 다양한 작업들, 그가 태어난 곳과 자란 환경, 주위의 친구들, 후원자를 비롯한 동시대의 호화로운 주변 인물들, 또한 끊임없이 흔들리고 변화했던 당시의 정치적 배경 등 알지 못했던 정보가 더 많다는 사실을 말이다.

다재다능한 천재였기 때문에 우리는 그를 우리와는 동떨어진 존재로 생각할 수 있다. 하지만 그의 인생을 뒤쫓다보면 하루하루를 그저 열심히 살았던 그의 평범한 모습이 보여 신기할 정도로 친근감을 느끼게 된다. 그리고 그가 남긴 몇천 페이지에 달하는 수기 원고 덕분에 인간 레오나르도의 본모습을 조금 더 자세히 들여다 볼 수 있다.

아무쪼록 이 책을 통해 레오나르도 다 빈치의 생애를 즐거운 마음으로 돌아본다면 더없이 감사할 것이다.

제1장

레오나르도 다 빈치의 생애

(1452~1519)

안토니오 다 빈치
레오나르도의 조부,
레오나르도이 생일과
시간을 기록으로 남김

가족

프란체스코 다 빈치
레오나르도의 숙부,
레오나르도를 불쌍하게 생각함

세르 피에로 다 빈치
레오나르도의 아버지,
유능한 공증인

·········· 미혼 ········

카타리나
레오나르도의 어머니,
농부의 딸

세르 줄리아노 다 빈치
레오나르도의 이복형제,
세르 피에로의 후계자

스승

베로키오
레오나르도의 스승

사제관계

레오나르도 다 빈치

공방·화가 동료

절차탁마

사제관계

애제자

페루지노

로렌초 디 크레디
동료

보티첼리
형과 같은 존재

살라이
제자, 머슴

루카 시뇨렐리

기를란다요

필리피노 리피
레오나르도가 남긴 작업을
다수 완성시킴

암브로지오 데 프레디스
〈암굴의 성모〉 공동 제작자

프란체스코 멜치
제자, 유산상속인

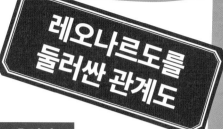

레오나르도를 둘러싼 관계도

피렌체 공화국
〈앙기아리의 전투〉

일 모로
제1기 밀라노 시대,
〈최후의 만찬〉, 〈청동 말〉

후원자

프랑수아 1세
레오나르도의
노년을 보살핌

샤를 당부아즈
제2기 밀라노 시대의
후원자

체사레 보르지아
건축기술 총감독으로
레오나르도를 채용

이사벨라 데스테
완벽한 후원자가 되지 못함

라이벌
관계

라이벌

후계자

조경

라파엘로
〈모나리자〉, 성 모자의
표현방법 등 큰 영향을
받음

미켈란젤로
베로키오 궁전의
벽화로 직접 대결!

조경

세실리아 갈레라니
〈흰 담비를 안고
있는 여인〉의 모델,
레오나르도의 몇 안 되는
여자 친구

친구·지인

우정

루카 파치올리
유명한 수학자, 레오나르도에게
기하학을 가르침

브라만테
유명한 건축가,
'성 베드로 대성당', '산타 마리아
델레 그라치에 성당'

마키아벨리
레오나르도와 같은 시기에
체사레 보르지아와 동행,
《군주론》의 저자

중요한 사건 및 작품 연표

년도	나이	레오나르도의 중요한 사건 및 작품	동시대의 사건
1452년	0세	4월 15일, 레오나르도 빈치 마을에서 태어남	
1466년	14세	베로키오 공방에 제자로 들어감	
1468년	16세	대성당에 청동 구슬 설치	
1469년	17세		위대한 자 로렌초가 피렌체의 실권을 장악함
1472년	20세	화가 조합에 멤버 등록 〈수태고지〉	
1473년	21세	〈그리스도의 세례〉 참가	
1475년	23세		미켈란젤로 탄생
1476년	24세	아버지 세르 피에로에게 적자 탄생, 4월에 동성애 혐의로 고소당함, 6월에 무죄로 풀려남	
1478년	26세	〈지네브라 데 벤치의 초상〉	파치 가문의 음모
1480년	28세	〈성 히에로니무스〉	일 모로의 실권 장악
1481년	29세	〈동방박사의 경배〉	보티첼리 등 공방 동료들 로마로 떠남
1482년	30세	밀라노로 떠남	
1483년	31세	〈암굴의 성모〉(파리 버전)	라파엘로 탄생
1484년	32세		보티첼리 〈비너스의 탄생〉
1488년	36세		베로키오 사망
1489년	37세	해부학 연구	
1490년	38세	〈기마상〉 작업 시작, '천국의 제전' 연출, 7월에 살라이를 만남, 〈흰 담비를 안고 있는 여인〉	
1492년	40세		브라만테 '산타 마리아 델레 그라치에' 성당의 내군 건조, 콜럼버스 아메리카 발견, 위대한 자 로렌초 사망, 교황 알렉산데르 6세 즉위
1493년	41세	〈기마상〉 실물 크기의 모형 전시, 어머니 카타리나와 재회	
1494년	42세		이탈리아 전쟁 발발, 사보나롤라 등장
1495년	43세	〈최후의 만찬〉, 어머니 카타리나 사망	
1496년	44세	파치올리의 저서 《신성비례론》을 위해 소묘	

빈치 마을　 피렌체　 밀라노　 단기간 체류　 로마　 프랑스

연도	나이	활동		사건
1498년	46세	'살라 델레 앗세' 장식, 비행 실험, 포도 농장을 받음		샤를 8세 사망, 루이 12세 즉위, 사보나롤라 화형
1499년	47세	밀라노를 떠남		일 모로 실각, 베네치아 대 터키 전쟁
1500년	48세	만토바와 베네치아에 체류 피렌체에 귀환, 〈성 안나와 성 모자〉 밑그림		
1501년	49세	수학에 몰두		
1502년	50세	건축기술 총감독으로 체사레 보르지아 밑에서 일함		소데리니 종신 행정장관 취임
1503년	51세	피렌체에 귀환, 〈앙기아리의 전투〉, 〈모나리자〉, 〈성 안나와 성 모자〉 작업 착수		
1504년	52세	7월에 아버지 세르 피에로 사망, 〈다비드〉 설치 위원회 참가		미켈란젤로 〈카시나의 전투〉 작업 착수
1505년	53세	새의 비행 연구		라파엘로가 〈모나리자〉를 모사
1506년	54세	샤를 당부아즈의 부름을 받아 다시 밀라노로(3개월 기간 한정) 떠남		브라만테, '성 베드로 대성당'의 개수 공사 착수
1507년	55세	루이 12세의 상임 화가 겸 기사, 〈암굴의 성모〉(런던 버전), 멜치 입문, 숙부 프란체스코의 유산을 둘러싼 이복형제와의 법정투쟁		
1508년	56세	〈트리불지오 기마상〉 구상, 수역학 연구		미켈란젤로, '시스티나 예배당' 작업 착수
1509년	57세	해부학 연구		
1510년	58세			보티첼리 사망
1511년	59세			샤를 당부아즈 사망, 바사리 탄생
1512년	60세			메디치 복귀
1513년	61세	12월, 줄리아노 데 메디치를 의지하여 로마로 떠남		마키아벨리 《군주론》
1514년	62세	'간척과 운하' 계획		브라만테 사망
1515년	63세	〈세례자 요한〉		프랑수아 1세 즉위
1516년	64세	줄리아노 데 메디치가 사망하자 프랑수아 1세의 권유에 따라 프랑스로 떠남		
1517년	65세	앙부아즈의 클로 뤼세 성에 정착, '로모랑탱 도시 계획', 기하학 놀이, 루이지 추기경이 방문		루터의 '종교 개혁' 단행
1518년	66세	축제 연출		
1519년	67세	유언 작성 후 5월 2일 사망		

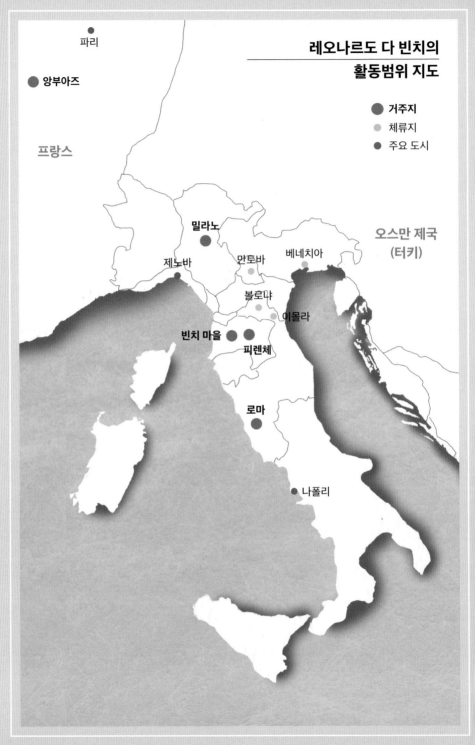

레오나르도 다 빈치의
활동범위 지도

파리

앙부아즈

프랑스

● 거주지
● 체류지
● 주요 도시

밀라노

제노바

만토바

베네치아

오스만 제국
(터키)

볼로냐

이몰라

빈치 마을

피렌체

로마

나폴리

소년 레오나르도

1452~1465
(0~13세)

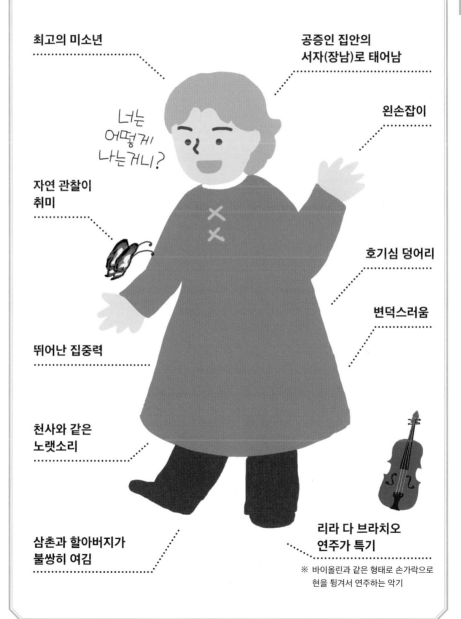

최고의 미소년

공증인 집안의
서자(장남)로 태어남

너는
어떻게
나는거니?

왼손잡이

자연 관찰이
취미

호기심 덩어리

변덕스러움

뛰어난 집중력

천사와 같은
노랫소리

삼촌과 할아버지가
불쌍히 여김

리라 다 브라치오
연주가 특기

※ 바이올린과 같은 형태로 손가락으로
현을 퉁겨서 연주하는 악기

11

레오나르도의 탄생

레오나르도는 1452년 4월 15일 토요일,
밤 10시 30분경 빈치 마을에서 태어났다.

레오나르도는 정식으로 결혼하지 않은
부모 사이에서 서자로 태어났다. 하지
만 안토니오 할아버지는 첫 손자인 레
오나르도의 탄생을 기뻐하며 태어난 날
과 시간을 자신의 아들들의 출생 기록
에 이어서 기록했다. 이 기록은 선조 세
르 귀도가 사용했던 기록부의 마지막
페이지에 기록되어 있었고, 1931년에
발견되었다.

오,
건강한
아이구나.

나의 손자

웅애

리오나르도

피에르 프란체스코

비올란테 레오나르도

〈다빈치 가문의 출생 기록〉

※ 리오나르도=레오나르도

'내 아들 세르 피에로의 아들, 내 손자가 1452년 4월 15일 토요일 밤 3시(현재
밤 10시 30분경)에 태어났다. 이름은 리오나르도. 피에르 디 바르톨로메오 다
빈치 사제가 세례를 하였다. 파니노 디 난니 판티…(이하 세례식에 참석한 사
람의 이름이 이어진다).'

1 아버지 세르 피에로는 다른 여성과 결혼하여 피렌체로 가 버리고….

미안하구나, 레오. 할아버지의 보살핌을 받으려무나.

세르 피에로 26세

응애

2 어머니 카타리나도 근처의 다른 집으로 시집가서 줄줄이 아이를 낳아 다른 가정을 이루기 시작하고 있었다.

미안하구나, 레오. 엄마가 바빠져서… 할아버지에게 보살핌을 받으렴.

← 레오나르도 2세

3 하지만 레오나르도는 혼자가 아니었다. 친절한 안토니오 할아버지와 열여섯 살 차이가 나는 프란체스코 삼촌의 귀여움을 받으며 건강하게 자랐다.

까아!

어쩐지 이 아이는 장래에 큰 인물이 될 것 같아.

어디, 할아버지에게도 오려무나.

레오나르도가 태어난 해에 아버지 세르 피에로는 레오나르도의 어머니 카타리나가 아닌 다른 여성과 결혼했다. 그리고 직업 때문에 생활의 거점을 피렌체에 두고 빈치 마을에는 거의 돌아오지 않았다.

어머니 카타리나도 레오나르도를 낳은 지 2년 후에 시집간 집에서 장녀를 출산했다는 사실로 미루어 볼 때 적어도 레오나르도가 두 살이 된 이후에는 부모의 보살핌을 받을 수 없었다는 것을 짐작할 수 있다.

하지만 레오나르도에게는 부모의 사랑을 대신하여 애정을 듬뿍 쏟아준 안토니오 할아버지와 프란체스코 삼촌이 있었다. 둘 다 정식 직원으로 일한 적이 없다고 관청에서 보고할 정도로 확고한 자유인으로 자신들이 가지고 있는 농지의 순찰 이외에는 일다운 일은 아무것도 하지 않았다. 레오나르도는 속박과는 무관한 할아버지와 삼촌 밑에서 자유롭게 자랐다. 또한 풍부한 자연에 둘러싸인 빈치 마을에서 자연과 가까이 지내며, 고정관념에 얽매이지 않는 발상과 스스로의 눈으로 사물을 관찰하는 것의 중요성을 배웠다.

레오가 태어난
다빈치 가문의
사람들

세르 미켈
(?-?)

이때부터 다 빈치로 부르기 시작했으며, 피렌체로 이주하였다.

세르 귀도
(?-?)

1339년 직업 기록이 있다. 세르 귀도가 사용하고 있던 기록부의 마지막 페이지에 조부 안토니오에 의해 레오나르도의 출생 정보가 기록되었다.

세르 지오반니
(?-1406년경 바르셀로나에서 사망)

결혼

로티엘라 베카누지
(?-?)

세르 피에로
(?-1417)

일족 중에서 공증인으로서 가장 출세한 사람이다. 1381년에 Squittinaio(정부의 중요한 인사를 정하는 추첨 종이를 상자에 넣는 부서)가 된다. 1413년에는 공화국의 공증인으로 취임했다.

조모 루치아
(1393-1469)

결혼

조부 안토니오
(1372-1468)

루치아 디 세르 피에로 조시 (통칭 뎃 바케레토). 피렌체 공증인의 딸이다.

대대로 공증인 집안의 외아들로 태어났지만 그러한 것에 속박되지 않았다. 공증인은 말할 것도 없고 평생 한 번도 직업을 가지지 않고, 소유지에서 생기는 수입만으로 유유자적한 일생을 보냈다. 도시 생활보다 한가로운 시골 생활을 좋아했으며, 쉰 살에 피렌체에서 빈치 마을로 이주하여 은둔하며 조용하게 살 작정이었지만 세 명의 아이들을 얻었다. 첫 손자인 레오나르도가 태어났을 때에는 매우 기뻐하여 태어난 시간까지 기록했다.

어머니 카타리나
(1427-1495?)

미혼

아버지 세르 피에로
(1426-1504)

고모 비올란테
(1433-?)

숙부 프란체스코
(1436-1507)

분명 엄청난 미인이었을 시골 처녀이다. 혼기를 놓쳤지만, 레오나르도를 낳은 후 바로 (아마도 다빈치 가문의 주선으로) 통칭 아카타프리가라는 사람에게 시집갔다.

아버지 안토니오 대에 끊긴 '대대로 공증인' 집안의 명예를 되찾은 야심가이다. 성공 욕구가 강한 노력가였으며, 결혼도 당연히 출세를 위한 중요한 도구라고 생각했다. 평생 동안 네 번이나 결혼했다.

레오나르도가 태어났을 때 이미 시모네 탄토니오 다 피스토이아에게 시집갔다.

아버지의 자유분방하고 유유자적한 기질을 완벽하게 물려받아 아무것도 안 하고 빈둥거리며 지냈다. 열여섯 살 아래의 조카 레오나르도를 매우 귀여워했으며, 유언으로 유산을 전부 레오나르도에게 물려준다고 했지만, 레오나르도가 서자였기 때문에 이복형제들과 법정투쟁으로 이어졌다.

레오나르도
(1452-1519)

서자

결혼

알비에라 디 조반니 아마도리
(1436-1464) 1452년 결혼

프란체스카 디 세르 줄리아노 란프레디니
(1449-1473) 1465년 결혼

마르게리타 디 프란체스코 디 야코프 디 굴리엘모
(1458-1483년경) 1475년경 결혼

루크레치아 디 굴리엘모 코르티자니
(1464-1520 이후) 1486년경 결혼

결혼

알렉산드라
(?-?)

다빈치 가문

대대로 내려오는 공증인 집안

중세의 공증인 사무소

공증인이 되기 위해서는…

시험 (피사의 기록에서)
1. 라틴어 작문
2. 구술 시험

조건
· 20세 이상
· 4년 이상 라틴어 학습
· 합법적인 혼인에 의해 출생해야 함.
· 피사의 도시 및 주변 농촌 지대의 출생자
· 피사 전통의 황제파에 속한 것을 여러 명의 증인을 세워서 증명해야 함.

1327년 피사의 사료 〈중세 이탈리아의 도시와 상인〉

공증인이란 당시에는 대다수였던 읽고 쓰는 것이 불가능한 사람들이 계약이나 공적인 문서가 필요할 때, 그들을 도와주는 것이 주 업무였어. 예를 들어 결혼이나 금전 임차, 토지나 가옥의 매매, 유언 등이 있지. 이러한 일은 지금도 변하지 않았어.
하지만 나는 엘리트 공증인이기 때문에 좀 더 규모가 큰 나라의 행정에 관계된 일을 다루었어. 그래서 개인이 아니라 교회 등이 주요 고객이었어.

공증인이란 계약서와 같은 문서의 서명을 통해 그 문서가 정식인지 아닌지를 판단하여 문서에 효력을 부여하는 직업으로 현재에도 존재하는 관리직이다. 르네상스 시대에는 라틴어 소양이 필요하고, 교양 있는 엘리트만 될 수 있는 동경의 직업이었다.

다빈치 가문은 레오나르도 대까지(조부를 빼고) 4대째 공증인 집안으로, 그중에는 피렌체 공화국의 정부에서 활약한 선조도 있어 시골 마을인 빈치에서는 명사 집안으로 통했다.

그리고 '세르'는 공증인을 가리키는 존칭으로 왼쪽 페이지의 가계도를 보면 알 수 있듯이 대대로 이름 앞에 세르가 붙어 있다. 하지만 레오나르도의 할아버지인 안토니오만은 어떤 이유인지 이 직업을 가지지 않아 '대대로 공증인 집안'이라는 명예가 이 대에서 한 번 끊겼다. 하지만 그의 아들 피에로가 가문의 전통을 되살렸다. 통상적으로는 피에로의 장남인 레오나르도가 공증인 집안의 대를 이었을 것이다. 하지만 공증인 조합의 규약은 서자가 공증인이 되는 것을 금지했기 때문에 레오나르도의 배 다른 남동생인 줄리아노가 아버지의 뒤를 이었다.

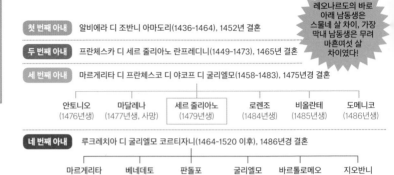

아버지 세르 피에로		

첫 번째 아내 알비에라 디 조반니 아마도리(1436-1464), 1452년 결혼

두 번째 아내 프란체스카 디 세르 줄리아노 란프레디니(1449-1473), 1465년 결혼

세 번째 아내 마르게리타 디 프란체스코 디 야코프 디 굴리엘모(1458-1483), 1475년경 결혼

안토니오 (1476년생)	마달레나 (1477년생, 사망)	세르 줄리아노 (1479년생)	로렌조 (1484년생)	비올란테 (1485년생)	도메니코 (1486년생)

네 번째 아내 루크레치아 디 굴리엘모 코르티자니(1464-1520 이후), 1486년경 결혼

마르게리타 (1491년생)	베네데토 (1492년생)	판돌포 (1494년생)	굴리엘모 (1496년생)	바르톨로메오 (1497년생)	지오반니 (1498년생)

피에리노(상류 조각가)
(1520-1553)

나는 출세와 젊은 아내가 좋아.

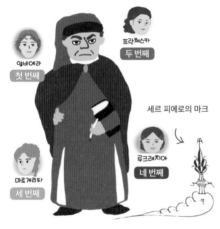

알비에라 첫 번째
프란체스카 두 번째
마르게리타 세 번째
세르 피에로의 마크
루크레치아 네 번째

느긋한 성격을 가진 안토니오 할아버지의 장남으로 태어난 피에로는 아버지와는 정반대의 성격을 지녔다. 수완가였고, 한 번 대가 끊어진 공증인의 가업을 부활시키기 위해 무슨 일이라도 할 수 있는 야심가였다.

그리고 보란 듯이 공증인이 된 세르 피에로였지만 스물여섯 살 때, 그의 인생에 예정이 없던 일이 일어나고 말았다. 그것이 레오나르도의 탄생이었다.

카타리나(아마도 다빈치 가문에 출입하던 주변의 처녀)를 임신시킨 피에로는 야심가였던 그답게 아기인 레오나르도를 조부모에게 맡기고, 카타리나에게는 지참금을 주어(확증은 발견되지 않음) 다른 집에 시집을 보냈다. 그리고 본인은 자신에게 어울리는 좋은 집안의 여성과 결혼했다.

출세욕이 가득한 젊은 공증인인 그로서는 좋은 집안의 딸과 결혼하여 고액의 지참금(당시에 사회문제가 되었을 정도로 액수가 많았다)을 손에 넣는 것이 꼭 필요했다. 다행히 좋은 집안의 딸인 알비에라와 결혼했지만, 그녀는 결혼 12년째에 아이를 출산하다가 그곳에서 죽고 말았다. 이러한 불행에도 굴하지 않은 피에로는 다음 해에 바로 재혼했지만, 두 번째 부인도 같은 이유로 죽고 말았다. 그럼에도 포기하지 않은 피에로는 세 번째 부인과의 사이에서 결국 적자를 얻게 되었다. 그리고 이후로는 순조롭게 다섯의 아이가 태어났다. 하지만 세 번째 부인이 죽은 후, 이미 예순의 나이였던 세르 피에로는 스물일곱 살이나 어린 루크레치아와 네 번째 결혼을 하고 또 여섯 명의 아이를 얻었다. 마지막 아이가 태어났을 때의 나이가 일흔둘이었다는 점으로 미뤄 매우 정력적인 인물이었다고 말할 수 있다.

어머니 카타리나

레오나르도에게는 모두 합해서 열일곱이나 되는 형제가 있었다!

나는 사소한 일은 신경쓰지 않아!

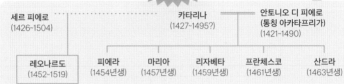

세르 피에로 (1426~1504)	· · · · ·	카타리나 (1427~1495?)	———	안토니오 디 피에로 (통칭 아카타프리가) (1421~1490)	
레오나르도 (1452~1519)	피에라 (1454년생)	마리아 (1457년생)	리자베타 (1459년생)	프란체스코 (1461년생)	산드라 (1463년생)

어머니 카타리나에 대해서는 그녀가 어디에 살았고, 용모와 성격이 어떠했는지에 대해 정확히 알려진 것이 아무것도 없다. 하지만 아들인 레오나르도가 매우 아름다운 용모를 가지고 있었다는 점으로 미루어 볼 때 아마 그녀도 매우 아름다웠을 것이고, 수완가인 세르 피에로도 무심코 반할 정도의 미모를 갖춘 여성이었을 것이라고 짐작할 수 있다.

하지만 그처럼 아름답고 건강한 여성이었다 할지라도 당시의 지참금 제도 때문에 쉽사리 결혼할 수 없었을 것이다. 현재로 따지자면 이름 있는 집안일 경우에 대략 1억 원, 그렇지 않은 일반 가정에서도 천만 원 이상의 금액을 준비해야만 딸을 시집보낼 수 있었다는 학자도 있다. 그 정도의 지참금을 마련하지 못하는 가정에서는 딸의 혼인이 늦어져 갈 수 있는 곳이라고는 수도원밖에 없었다. 아마 레오나르도의 어머니 카타리나도 그러한 상황에 놓여 있던 것이 아닐까 생각된다. 하지만 레오나르도를 출산하게 되자 다빈치가에서 대신 지참금을 떠맡는 것으로 합의되었고, 그녀는 이를 승낙하여 근처에 사는 안토니오(통칭 아카타프리가=싸움꾼)라는 조금 색다른 별명을 가진 사람에게 시집가게 되었을 것이다.

한편 당시 세금신고서의 기록에서는 레오나르도가 태어난 2년 뒤에 카타리나가 장녀를 출산하였고, 그 후 남자아이 한 명을 포함해서 총 다섯 명의 아이를 얻었다는 사실을 알 수 있다(세르 피에로 쪽과 합하면 레오나르도에게는 총 열일곱의 형제자매가 있었다).

레오나르도가 어릴 때 친어머니와 어느 정도의 관계를 유지하면서 자랐는지는 알 수 없다. 하지만 약 40년 후, 레오나르도의 수기에 '카타리나의 장례식'에 관한 내용이 기록된 점으로 미루어 카타리나는 생의 마지막을 이미 유명인이 된 아들과 보낸 것이 아닐까 하는 것이 최근의 통설이다.

레오나르도가 태어난 빈치 마을

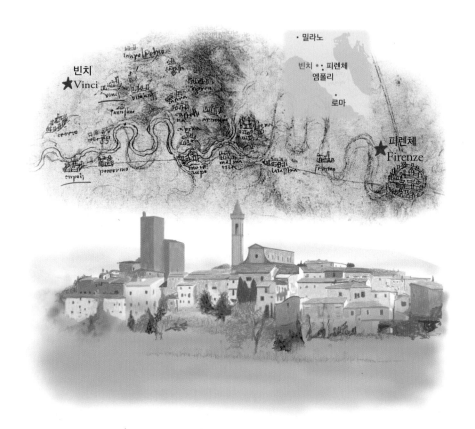

빈치 마을은 피렌체의 북서쪽에 위치한 토스카나 지방의 작고 조용한 시골 마을이다. 현재에도 기차역은 없고 가장 가까운 엠폴리 역에서 버스로 20분 정도 걸리는 곳이다. 레오나르도가 태어난 500년 전에는 피렌체에서 말을 타고 꼬박 하루가 걸리는 거리였다. 알바노 산과 아르노 강으로부터 자연의 풍부한 혜택을 받고 있는 빈치 마을 주변은 지금은 물론이고 옛날에도 한가로운 전원 풍경이 펼쳐져 있었다.

다빈치가는 그 이름처럼(다빈치의 '다(da)'는 '~에서'를 의미하는 이탈리아어의 전치사로, '다빈치'는 '빈치에서'라는 뜻으로 풀이할 수 있다) 빈치 마을 출신의 집안을 뜻하는데, 레오나르도 5대 전부터 세르 미켈이 이름의 성으로 쓰기 시작했다. 세르 미켈 때부터 평상시에는 일이 있는 피렌체에 살다가 휴가기간이 되면 빈치 마을로 돌아와서 생활하기 시작했다. 레오나르도는 아버지 세르 피에로를 따라 대도시인 피렌체로 간 적이 있을지도 모르겠지만, 어릴 때의 대부분은 빈치 마을에서 보냈을 것이다. 아마도 할아버지 안토니오를 따라 경작지나 포도밭을 둘러보거나 농촌의 생활을 보고 겪으며 자랐을 것이다.

자연이 선생님! 레오나르도의 유소년기

레오나르도는 자연으로부터 얻은 테마를 평생 연구했다.

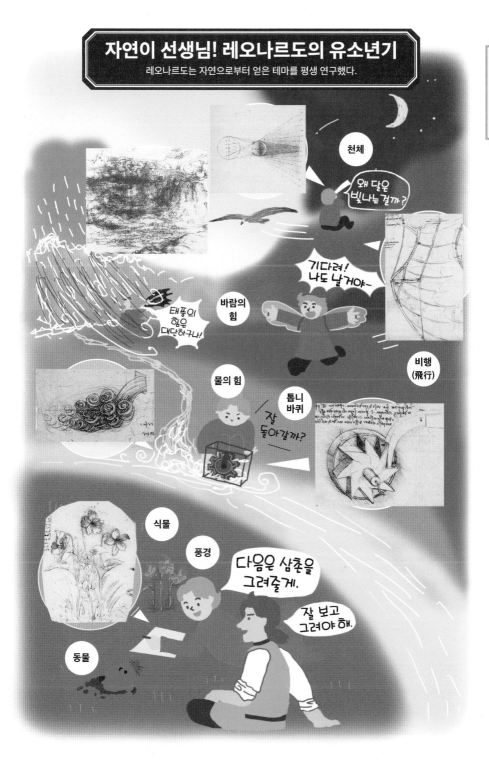

서자로 태어났다는 것

레온 바티스타 알베르티

르네상스 시대의 만능인이다. 건축, 고전, 수학, 법학, 제작, 극작, 회화, 조각, 음악 등의 여러 분야에서 만능이었다. 조금 과장하여 표현하자면, 운동 신경도 보통 이상이어서 멀리뛰기로 아르노 강을 건널 수 있고, 사과를 던지면 대성당의 꼭대기까지 올라갔다고 전해진다.

나의 친구도 뛰어난 사람들 뿐이지, 특히 브루넬레스키 와는 각별했지.

서자로 태어난 유명인들

클레멘스 7세

파치 가문의 음모로 암살된 줄리아노 데 메디치(위대한 자 로렌초의 남동생)의 서자이다. 메디치 가문 출신 중 두 번째 교황이다. '로마의 약탈'이라는 사건을 경험했고, 미켈란젤로에게 〈최후의 심판〉을 그리게 했다.

역대 교황 중에서 가장 잘생겼다고 전해지지.

체사레 보르지아

명성이 자자했던 알렉산데르 6세(로드리고 보르지아)의 서자로 태어났다. 아버지의 교황 취임과 함께 추기경이 되어 스스로 군인으로서 교황군을 통솔하고, 이탈리아 중부를 한때 제압했다. 목적 달성을 위해서라면 수단을 가리지 않는 냉혹함(남동생을 암살하고 이어서 여동생의 남편을 암살으로 사람들이 두려워했지만, 아버지의 사망과 함께 급격히 구심력을 잃어 본인 역시 서른둘의 젊은 나이로 전사한다. 그리고 한때 레오나르도를 군사고문으로 고용했다.

특기? 독살 정도?

필리피노 리피

화가이자 수도사인 필리포 리피의 아들이다. 교회로부터 결혼을 허가 받았지만 필리포 리피가 결혼하지 않았기 때문에 서자가 되었다. 훗날 우수한 화가로 성장했다.

레오씨가 남긴일을 많이 완성시켰죠.

나는 애초부터 공증인의 대를 이을 수 없는 신분이었기 때문에 아버지도 방임주의 교육을 하셨지. 때문에 매우 자유로운 유소년기를 보낼 수 있었어.

레오나르도는 아버지 세르 피에로와 어머니 카타리나가 정식으로 결혼하지 않았기 때문에 서자의 신분이 되었다. 이탈리아어로 'naturale(나뚜랄레=자연)'로도 불린 서자는 당시 드문 존재가 아니었다. 하지만 가족이나 사회의 대우가 적자와는 달랐다.

예를 들면, 공증인과 같이 엘리트 의식이 강하고 격식을 중시하는 직업조합은 조합 규약에 의해 적자가 아닌 사람의 취업을 금지하였기 때문에 레오나르도에게 애초부터 아버지의 뒤를 이어 공증인이 되는 길은 닫혀 있었다.

하지만 서자라는 신분에도 불구하고 명성을 떨친 인물은 많았다. 예를 들면, 르네상스 초기의 만능인 레온 바티스타 알베르티나 이탈리아 통일을 계획한 체사레 보르지아, 서자이면서 교황의 자리에 오른 클레멘스 7세, 화가 필리피노 리피 등 능력만 있다면 크게 성공할 수 있는 시대였다. 하지만 그것도 명가의 출신으로 한정되어 있었다. 일반 가정 출신은 재산의 상속권이 없고, 부양공제의 대상에서 벗어나고, 직업의 제약 등 불리한 조건이 더욱 많았기 때문이다.

재미있는 에피소드

'레오나르도는 기괴한 사람을 좋아해'

1 레오나르도는 자연뿐만 아니라 사람에도 흥미를 가지고 있었다. 매일매일 길을 가는 사람들을 관찰하고 특징적인 용모를 가진 사람을 스케치했다.

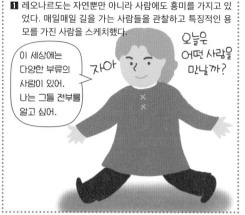

이 세상에는 다양한 부류의 사람이 있어. 나는 그들 전부를 알고 싶어.

자아

오늘은 어떤 사람을 만날까?

2 그러던 어느 날이었다.

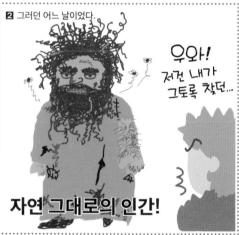

우와! 저건 내가 그토록 찾던...

자연 그대로의 인간!

3 레오나르도는 하루 종일 그를 따라 다녔다.

누가 따라오는 것 같은 기분이야.

스토커 인가?

우와!

4 그 사람의 얼굴 전부를 완전하게 머릿속에 기억했다.

기억하는 거야. 저 눈을, 입을...

←레오

5 집에 돌아간 레오나르도는 마치 눈앞에 그 사람이 있는 것처럼 그림으로 완벽하게 재현했다.

휴우, 그릴수있어서 다행이다.

잘 완성되었군.

21

레오나르도의 거울 문자

레오나르도가 어떠한 교육을 받았는지 확실히 알 수 있는 사료는 아무것도 남아 있지 않다. 하지만 당시 피렌체 주변 아이들의 교육 수준은 결코 낮지 않았다. 유소년기에 산술이나 쓰기, 읽기 등 생활에 필요한 기본적인 교육을 많은 아이들이 배우고 있었다. 때문에 레오나르도도 평균적인 초등교육은 받았을 것이다. 레오나르도의 전기를 쓴 바사리에 의하면, 레오나르도는 산술을 배울 때 매우 빠른 속도로 습득했지만 금방 싫증을 내는 성격 때문에 다른 것에 쉽게 마음을 빼앗겨 선생님들을 곤란하게 했다고 한다.

다만 레오나르도는 라틴어를 습득하지는 못했다고 한다. 처음부터 배울 기회가 없었는지 아니면 스스로 포기했는지 그 이유는 알 수 없다. 하지만 이 점은 레오나르도에게 큰 열등감이 되어 성인이 되어서도 라틴어를 습득하기 위해 필사적으로 노력했던 것 같다.

이유는 모르겠지만 레오나르도는 속어(이탈리아어) 단어를 쓴 페이지를 많이 남겼다.

왼손으로 또는 거울 문자로 쓴 서명으로 일컬어지고 있다.

오른손으로 쓴 서명으로 일컬어지고 있다.

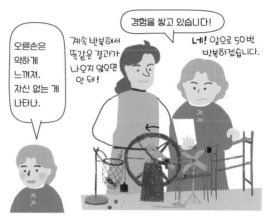

또한 레오나르도는 평생에 걸쳐서 '거울 문자'를 썼다. 이는 흔히 알고 있는 것처럼 레오나르도가 '자신의 연구 비밀을 지키기 위해서 일부러 사용한 암호'가 아니라 왼손잡이인 그가 깃펜으로 알파벳을 쓸 때 생기는 불편함을 해소하기 위해 선택한 방법이었다. 아마도 공증인과 같이 고등교육을 받은 보호자가 봤다면 이 버릇은 교정되었을 것이다. 하지만 레오나르도의 주변 사람들은 그에게 이러한 것을 강요하지 않았다. 어쩌면 레오나르도가 완강하게 거부했을지도 모른다. 결론적으로 레오나르도는 오른손으로 쓰는 것도 가능했지만(필요한 경우에는 오른손으로 쓴 자료가 남아 있다), 거의 대부분은 쓰기 편한 왼손으로 거울 문자를 사용했다.

레오나르도는 후일에 자신을 '경험의 제자'라고 평가하면서 사람이나 학교, 책으로부터 배우는 것보다 스스로 반복하고 실험하여 얻은 실증된 것을 믿는다고 기록했다. 이 생각은 회화에도 나타나는데, 레오나르도는 다른 사람의 그림을 모사하는 것보다 자연으로부터 배우라고 말하고 있다.

레오나르도의 한마디

방대한 수기를 남긴 레오나르도이지만 사적인 생활에 관한 기록은 매우 적고, 특히 유소년기에 관한 것은 거의 아무것도 남아 있지 않다. 그중에서 유일하게 어린 시절의 기억을 명확히 남긴 기록이 다음의 내용이다.

솔개에 대해서 이처럼 분명하게 쓰는 것은 나의 운명인 것처럼 생각된다. 왜냐하면 나의 유소년기에 대한 최초의 기억은, 요람에 있는 나에게 다가온 솔개가 꼬리로 내 입을 열고 몇 번이나 입술 안쪽을 찔렀기 때문이다.

(이 기록은 레오나르도가 새의 비행에 관해서 열심히 연구하던 오십대쯤에 쓰였다.)

이 글은 유소년기의 기억으로써 중요할 뿐만 아니라 후에 오스트리아의 정신의학자 프로이트가 꿈에 관해 분석한 그의 방법론을 발표하여 세상이 깜짝 놀란 것으로도 유명하다. 프로이트는 솔개의 꼬리가 유방(또는 남성의 성기)을 의미하고, 수유의 기억을 나타내고 있다고 했다. 레오나르도는 유소년 시기에 어머니의 애정만 받을 수 있었고(프로이트는 레오나르도가 세 살까지 모자가정이었다고 생각하고 있었다), 어머니에 대한 애착으로 어머니와 자신을 동일시하게 되어 어머니가 소년(자신)을 사랑하는 것처럼 자신도 소년을 사랑하게 되었다며 레오나르도의 호모섹슈얼 경향을 설명했다. 현재에는 프로이트가 '솔개'를 '독수리'로 중요한 부분을 오역한 채로 연구를 진행했다는 점과 레오나르도는 모자가정이 아니었다는 등 다양한 문제점이 지적되고 있다. 하지만 이것을 계기로 레오나르도의 동성애 경향이 일반적으로 널리 알려지게 되었다.

참고: 지그문트 프로이트, 1910년 간행, 〈레오나르도 다 빈치의 유년의 기억〉

청년 레오나르도

1466~1481
(14세~29세)

베로키오 공방에
제자로 들어감

최고의 미청년

피렌체로 상경

조각의 모델
역할도 함

동성애 의혹으로
구속됨

공방 선배
보티첼리

스무 살이 되있을 때
한 사람의 화가로 독립함

스승과의
공동 작업으로
이름을 높임

처음으로
좌절을 겪음

· · · · · · · · 〈이 시기의 후원자〉 · · · · · · · ·

산 도나토 아 스코페토 수도원

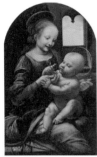

〈브누아의 성모〉,
1478~1480년경, 에르미타주
미술관, 상트페테르부르크

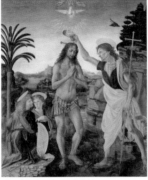

베로키오, 〈그리스도의 세례〉,
1472~1475년경, 우피치 미술관, 피렌체

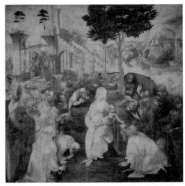

〈동방박사의 경배〉, 1481~1482년경, 우피치 미술관,
피렌체

〈브누아의 성모〉에
관해서는 내가 그리지
않았다고 보는 학자도
있어.

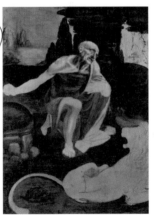

〈성 히에로니무스〉, 1480~1482년경,
바티칸 미술관, 로마

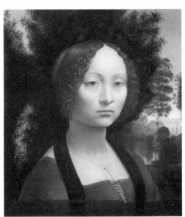

〈지네브라 데 벤치의 초상〉, 1478~1480년경,
내셔널 갤러리, 워싱턴

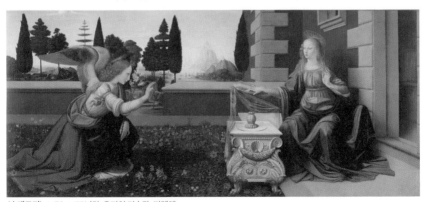

〈수태고지〉, 1473~1475년경, 우피치 미술관, 피렌체

초일류
베로키오 공방에 입문

레오나르도가 언제 빈치 마을을 떠나 피렌체로 갔는지, 몇 살부터 공방에 들어가서 수업을 시작했는지는 정확하게 알 수 없다. 다만 당시에는 열네다섯 살에 수업을 시작하는 것이 일반적이었기 때문에 레오나르도도 그 즈음(1466~1467년경)에 베로키오 공방에 입문했다고 생각된다.

바사리는 레오나르도가 그린 데생을 베로키오에게 가져간 것은 아버지 세르 피에로였다고 기록하고 있다. 서자이기 때문에 공증인의 대를 잇게 할 수는 없었지만, 세르 피에로는 레오나르도의 자질을 제대로 알아채고 그가 재능을 잘 펼칠 수 있도록 예술의 길을 그에게 열어주었다.

또한 베로키오 공방은 최정상의 예술가가 다수 드나드는 그 당시 피렌체에서 정상을 다투는 가장 번성한 공방이었다. 주변의 적당한 아무 공방이 아니라 초일류의 베로키오 공방에 아들을 넣었다는 것은 오늘날까지 만능 천재로 이름 높은 대예술가 레오나르도의 탄생에 중요한 계기가 되었다. 그 중요한 역할을 한 사람이 바로 매정하고 나쁜 아버지로 평가받기 쉬운 세르 피에로였다고 말할 수 있다.

레오나르도의 스승은
뛰어난 솜씨를 가진 다방면의 장인

 레오나르도의 스승

 ## 안드레아 델 베로키오

Andrea del Verrocchio
(1435~1488)

조각의 달인

프레스코화는 그리지 않음

노력가이자 일벌레

인재를 기르는 것이 특기

베로키오는
'진실의 눈'이라는 의미

금세공사
원근법가
조각가
목공사
화가
음악가

구속된
경력이 있음

큰 공방의 경영자

평생 독신

라이벌은
폴라이올로 공방

결백한 성품

어떤 주문도
거절하지 않음

사건 요약

유소년기의 괴로운 추억
어릴 때 돌을 던지면서 놀다가 열네 살의 소년이
돌에 맞아 죽게 된 사건 때문에 구속되었다.

베로키오 공방의 취급 상품

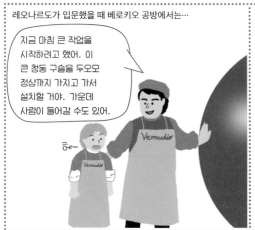

레오나르도가 입문했을 때 베로키오 공방에서는…

지금 마침 큰 작업을 시작하려고 했어. 이 큰 청동 구슬을 두오모 정상까지 가지고 가서 설치할 거야. 가운데 사람이 들어갈 수도 있어.

헤~

Verrocchio

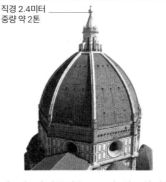

직경 2.4미터
중량 약 2톤

베로키오가 만든 것은 1600년 1월 17일 벼락을 맞아 떨어지고, 1602년에 조금 큰 사이즈로 새롭게 설치되어 현재까지 이르고 있다.

구슬을 돔 정상까지 가지고 간 윈치(winch, 무거운 짐을 움직이거나 끌어올리는 데 쓰는 기계)를 고안한 것은 35년 전에 돔 천장을 완성시킨 브루넬레스키였다. 레오나르도는 이 기계에 빠져들어 많은 모사나 아이디어 스케치를 남겼다.

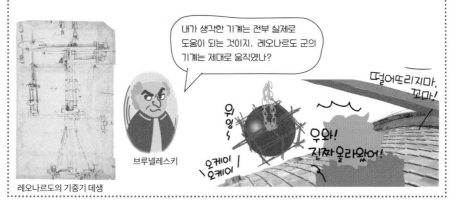

내가 생각한 기계는 전부 실제로 도움이 되는 것이지. 레오나르도 군의 기계는 제대로 움직였나?

브루넬레스키

우왕~

오케이
오케이

떨어뜨리지마, 꼬마!

우와!
진짜 올라왔어!

레오나르도의 기중기 데생

15세기 중반의 피렌체는 르네상스의 절정기였다. 은행업이나 모직물업을 통해 부를 쌓은 상인들이 재능 있는 예술가들에게 계속해서 작품을 의뢰하였다. 또한 예술가들도 서로 열전을 벌이며 계속해시 길작을 배출하는 역사상 보기 드문 활기찬 시대를 맞이하고 있었다. 대성당 건설도 그중 하나로 브루넬레스키가 돔을 완성한 후 최종 단계인 꼭대기에 십자가가 붙은 청동 구슬을 얹는 작업이 시작되고 있었다.

그 작업을 맡은 곳이 바로 베로키오 공방이었다. 지상 100미터 이상의 높이에 2톤 이상의 청동 구슬을 고정하는 작업은 단순히 조각이나 그림을 그리는 기술을 가진 사람들에게 누구나 가능한 종류의 일은 아니다. 이러한 작업을 맡은 것만 봐도 당시의 미술공방이 모든 최첨단 지식과 기술을 가진 곳이었음을 알 수 있다.

레오나르도가 평생에 걸쳐서 모든 분야에 흥미를 가지고 연구를 계속한 것은 바로 베로키오 공방에서 길러진 것이라고 할 수 있다.

대표작

〈다비드〉, 1473-1475년경,
바르젤로 미술관, 피렌체
레오나르도가 모델이었다고 전해진다. 메디치 가문을 위해 만들어졌지만, 1476년에 위대한 자 로렌초가 약 150피오리노에 정부에 양보했다.

스승님, 이런느낌 으로요?

괜찮아, 괜찮아 레오군! 가만히 있어야 해 ♥

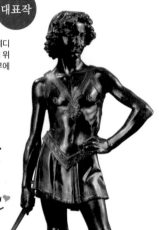

〈푸토와 돌고래〉, 1478년경,
베키오 궁전, 피렌체
메디치 가문의 카레지 별장 분수에 놓기 위해 만들어졌다.

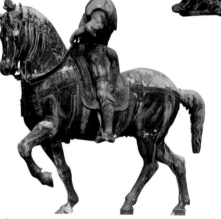

〈콜레오니 기마상〉, 1479-1496년,
산티 지오반니 에 파올로 광장, 베네치아
베로키오는 이 작품을 위해서 가던 중에 베네치아에서 갑자기 병에 걸려 객사하고 말았다. 그 뒤를 알렉산드르 레오파르디가 이어받았다.

죽을 생각은 없었어

이 작품은 끝까지 완성해보고 싶었어. 나중에 레오 군도 기마상에 도전했지만 완성시키지 못했지.

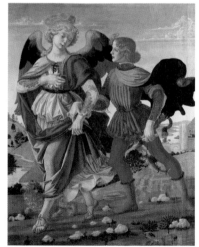

〈도비아와 천사〉, 1470-1472년경?, 내셔널 갤러리, 런던
백퍼센트 베로키오의 붓에 의한 회화 작품은 거의 없다. 이 작품도 여러 화가의 손을 거쳤다고 확인되고 있다. 하지만 베로키오 공방에 많은 뛰어난 화가가 수업을 받고 있었다는 점에서 베로키오가 회화에도 뛰어난 솜씨를 가지고 있었다는 것을 짐작할 수 있다.

베로키오 공방의 초일류 동료들

크게 번성한

> 나는 권태로운 캐릭터로 그려졌지만 매우 익살스럽고 밥을 많이 먹는 즐거운 남자이기도 해.

보티첼리

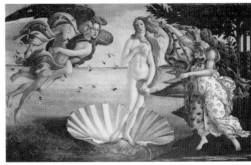

〈비너스의 탄생〉, 1484년경, 우피치 미술관, 피렌체

보티첼리(1444~1510)
레오나르도보다 여덟 살 정도 연상이다. 레오나르도가 입문할 당시에는 이미 한 사람의 화가로서 베로키오 공방에 출입하고 있었다. 몽상가적인 반면, 다른 사람을 잘 돌볼 줄 아는 좋은 형의 역할도 했던 것 같다. 그래서 동료들도 우러러보는 존재였다. 레오나르도는 자신의 수기에서 몇 차례 보티첼리에 관한 것으로 생각되는 짧은 기록을 남겼다.

〈위안의 마리아〉, 1496-1498년,
옴브리아 국립미술관, 페루자

페루지노(1450~1523)
라파엘로의 스승으로 알려져 있다. 화가가 되고 나서 피렌체에 상경하여 베로키오 공방에 출입하게 된다. 감미롭고 우아한 작풍이 당시 큰 인기를 끌어서 비슷한 성 모자화를 대량으로 그렸다.

> 너무 많이 그려서 질렸습니다.

페루지노

> 이처럼 작은 구름을 타고 있는 천사를 정말 많이 그렸습니다.

> 나는 대단히 꼼꼼한 성격으로 스승의 소지품을 관리했지. 그래서 스승의 신뢰를 얻어서 여러 가지 일을 맡아서 할 수 있었어.

> 너무 신경질적인 것을 칠칠치 못한 것보다 더 좋지 않은 결과를 가져온다고 바사리가 말했지.

로렌초 디 크레디

로렌초 디 크레디(1456~1537)
그다지 이름이 알려져 있지 않지만 르네상스 시대의 중요한 화가 중 한 명이다. 많은 베로키오 공방의 제자 중에서도 가장 스승에게 충실했고, 스승의 사후에 공방을 이어받았다. 그리고 그의 작품에는 짜임새와 질서가 있다.

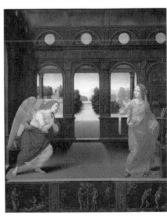

〈수태고지〉, 1480~1485년, 우피치 미술관, 피렌체

화가 수업이란

화가로 인정받기까지의 과정

문법이나 산술의 기초 학교를 끝내고 나서 제자로 입문하여 6~7년 동안 수업을 받고 스무 살 정도에 독립하는 것이 일반적이었어.

문하생(1-2년간)

처음에는 잡일부터!
● 바닥 청소
● 붓 씻기
● 소묘

➡

조수(4-6년간)

재료에 익숙해지기!
● 솔 만들기
● 밑바탕 만들기
● 안료의 식별·밑바탕 준비
● 캔버스 펴기

진짜 그림 그리기!
● 채색
● 금박 등의 고가 재료 취급

➡

스승

곧 독립하여 자신의 공방을 차리는 사람도 있었고, 잠시 스승과 공동 제작자로 공방에 머무는 경우도 있었다.

주름 습작, 1475~1480년경, 루브르 미술관, 파리

무엇보다 가장 중요한 수업은 소묘(데생)야. 스승의 소묘를 참고하면서도 우리 공방에서는 반드시 실물(석고로 형태를 본뜬 것 등)을 눈앞에 두고 그대로 그렸어.

게다가 동료와 절차탁마 하면서 노력하는 거야.

로렌초 디 크레디

스승의 영향

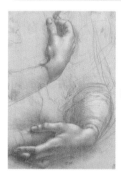

〈지네브라 데 벤치의 초상〉을 위한 손의 습작, 1478년경, 윈저 성 왕립도서관, 런던

스승

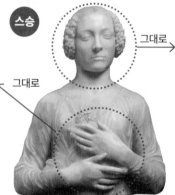

그대로 ←

그대로 →

베로키오, 〈작은 꽃을 가진 귀부인〉, 1476년, 바르젤로 미술관, 피렌체

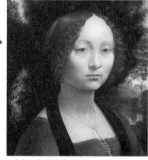

〈지네브라 데 벤치의 초상〉, 1478-1480년, 내셔널 갤러리, 워싱턴

수기에는 스승님에 대해 한마디도 적지 않았지만 분명히 영향을 받았어.

〈작은 꽃을 가진 귀부인〉의 대리석상의 목 부분에 얇은 블라우스를 작은 버튼으로 고정시킨 모습은 〈지네브라 데 벤치의 초상〉과 똑같아. 머리 형태도 매우 비슷해. 또 '지네브라'의 소묘에는 손도 그려져 있었는데, 나중에 그 부분은 삭제됐어.

※ 화가명이 없는 것은 모두 레오나르도 다 빈치가 그린 것.

수업 시절의 에피소드

에잇!

뚝!

'스승, 붓을 꺾다'

1 스승 베로키오는 꽤 솜씨를 길러 온 레오나르도에게 〈그리스도의 세례〉의 일부를 맡겼다.

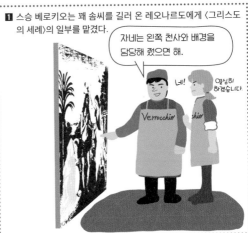

자네는 왼쪽 천사와 배경을 담당해 줬으면 해.

네! 열심히 하겠습니다.

Verrocchio

2 잠시 시간이 지나서 진행 상황을 보러 갔더니….

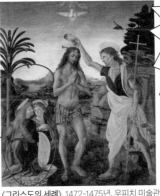

이, 이것을 그린 것이 레오 군, 자네인가?

〈그리스도의 세례〉, 1472~1475년, 우피치 미술관, 피렌체

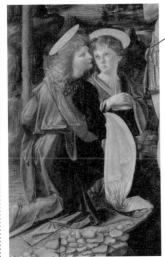

천사의 주름을 그린 부분에 데생 연습의 성과가 나타났습니까?

3 너무 훌륭한 솜씨에 자신과 제자의 재능의 차이를 확실하게 깨달은 베로키오는 그 후 특기인 조각에 전념하였고, 두 번 다시 그림은 그리지 않았다고 전해진다.

앗! 스승님의 붓이 전부 부러져 있어!

도구 관리담당 로렌초 디 크레디

붓은 더 이상 필요 없어.

그림은 레오 군에게 맡기면 돼.

나는 조각을 할 거야.

정식 화가로 등록한 후에도 잠시 공방에 남다

1472년, 스무 살이 된 레오나르도는 떳떳하게 성 루카 신심회(당시 대대수의 화가가 등록하고 있던 조합)에 멤버로 등록하고 정식 화가가 되었다.

호비는 제대로 내주세요.

네.

이것으로 진정한 화가가 되었어.

하지만 레오나르도는 바로 독립해서 공방을 차리지 않고, 베로키오 공방에 남아 스승의 공동 제작자로 잠시 머물렀다.

조각도 재미있어요.

조각까지 돕게 해서 미안하네. 그런데 조각도 잘 하는군.

Verroc

〈성 토마스의 불신〉 제작 중

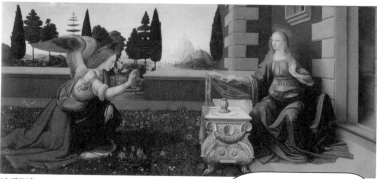

〈수태고지〉, 1473~1475년경, 우피치 미술관, 피렌체

이 그림을 내가 그렸다는 확실한 증거는 없지. 하지만 내가 이 그림을 그렸다면 이때쯤이라고 생각해.

〈성 토마스의 불신〉, 1465~1483년경, 오르산미켈레 성당, 피렌체

성 토마스의 주름은 내가 담당했어.

1475년 3월 6일

미켈란젤로 탄생

오냐, 오냐, 건강한 아이로구나.

응애~

레오나르도가 한 사람의 화가로 활동을 시작했을 무렵, 숙명의 라이벌 미켈란젤로가 태어났다.

르네상스 예술을 꽃피우는 데 큰 역할을 한 후원자, 메디치 가문의 사람들

1469년에 위대한 자 로렌초가 메디치 가문의 당주가 되어 실질적인 피렌체의 지배자가 되자, 피렌체는 번영의 절정을 구가하며 르네상스 황금기에 들어섰다.

은행업으로 재산을 모은 위대한 자 로렌초의 조부 노 코시모는 막대한 재산을 예술가의 지원 활동에 아낌없이 투자하며 많은 뛰어난 예술가들을 후원하였다.

위대한 자 로렌초는 노 코시모가 창설한 플라톤 아카데미에 모인 인문학자들을 스승으로 삼고자 라서 인간적으로도 매우 매력적인 인물로, 탁월한 정치적 감성도 겸비한 매우 인기 있고 보기 드문 권력자였다. 마흔셋이라는 나이에 병에 걸려 쓰러지기까지 그의 통치하에 있던 피렌체는 대체로 평화를 유지하고 번영을 구가했다.

노(老) 코시모
(1389~1464)

후원한 예술가
도나텔로,
우첼로,
프라 안젤리코,
필리포 리피,
미켈로초

'통풍' 피에로
(1416~1469)

후원한 예술가
도나텔로,
루카 델라 로비아,
우첼로,
베노초 고촐리,
보티첼리

줄리아노
(1453~1478)

위대한 자 로렌초
(1449~1492)

후원한 예술가
베로키오,
보티첼리,
필리피노 리피,
미켈란젤로

(줄리오) 클레멘스 7세
(1478~1534)

후원한 예술가
미켈란젤로

어리석은 피에로
(1472~1503)

(지오반니) 레오 10세
(1475~1521)

후원한 예술가
미켈란젤로, 라파엘로, 브라만테

레오나르도 구속! 살타렐리 사건

1476년 4월 9일 및 6월 7일 공판, 당시 레오나르도 24세

레오나르도는 이 시기에 피렌체에서 어떤 사건에 휘말리게 되었다. 당시에 누구든지 익명으로 투서할 수 있는 탐부로라는 투서함이 있었는데, 그 안에 레오나르도를 포함한 몇 명이 열일곱의 자코포 살타렐리라는 소년에게 동성애 행위를 했다는 밀고 문서가 투서되었다. 이에 레오나르도는 구속되어 두 번의 조사를 받았다. 하지만 두 번 다 무죄 석방이라는 판결이 나왔다.

고발인이 누구였으며, 동기가 무엇이었는지는 아무것도 알 수 없다. 하지만 이 사건이 레오나르도의 마음에 깊은 영향을 미친 것은 분명하다(덧붙여서 이 해에 최초의 이복형제 안토니오가 태어났다).

증거불충분으로 무죄 석방

파치 가문의 음모

피렌체 내부에서는 메디치 가문에 권력이 집중되는 것을 달갑게 여기지 않는 사람들도 있었다. 바로 은행업에서도 메디치 가문과 라이벌 관계에 있던 유력 가문 파치 가문이다. 그들은 교황 식스투스 4세와 손잡고 위대한 자 로렌초와 그 남동생 줄리아노를 암살하고 메디치 가문을 배척하기 위한 쿠데타를 꾸몄다.

음모는 1478년 4월 26일 일요일, 미사가 열리는 날에 실행되었다. 암살자들은 두오모 성당 안에서 두 명의 형제를 습격하였고, 남동생 줄리아노는 스무 군데에 칼을 맞고 죽었다. 하지만 위대한 자 로렌초는 목에 중상을 입었지만 성구실로 도망쳐 가까스로 화를 면했다.

파치 가문의 당주 야코포 데 파치는 마을의 중앙 광장에서 이 반란을 지지하도록 민중을 선동했지만, 민중은 반대로 무기를 가지고 메디치 가문의 지지를 외치면서 공모자를 모두 잡아 교수형에 처했다. 그 보복은 처참하기 이를 데 없었으며, 사건 후 1개월 사이에 백여 명이 처형되었다고 한다.

1 음모는 일요일 미사가 한창 열리고 있을 때 실행되었다.

2 암살자들은 아무렇지 않은 얼굴로 단검을 품에 숨긴 채 참례자 속에 숨어 있었다.

3 그리고 갑자기 습격했다.

4 하지만 최대의 표적이었던 위대한 자 로렌초는 성구실로 도망쳐 구사일생으로 살았다.

5 야코포 데 파치는 민중을 같은 편으로 만들기 위해 반(反) 메디치를 외쳤다. 하지만…

리베르타!
(자유다!)

포폴로 에 리베르타!
(민중과 자유!)

지금이 메디치 가문을 쓰러뜨릴 때다!

6 민중도 자신들을 지지할 것이라는 생각은 크게 벗어났고, 눈 깜짝할 사이에 민중들에게 둘러싸여 버렸다.

두오모에서 살인이 일어났다.

끄아아!

미쳤다! 신께서…?

이 자는 배신자다!

빠레 빠레
우리두오 메디치를 지지한다!

놓치지마!

빠레 빠레 ← 메디치를 지지하는 구호

빠레

7 그때부터 메디치 가문의 처참한 복수극이 시작되었다.

'파치 가문의 음모' 특수로
베로키오 공방도 배우 바빠짐

위대한 자 로렌초의 친척이 그의 목숨을 구할 수 있도록 염원해서 만든 것으로 마치 진짜라고 착각할 정도로 현실적이었다고 전해진다.

급하게 위대한 자 로렌초와 똑같은 비율의 밀랍인형을 세 개나 만들어야 해서 힘들었어.

◆**상세한 복장 정보**

황갈색의 작은 베레모,
검은 새틴 조끼,
안감이 붙은 검은색 긴 상의
터퀴즈블루 튜닉,
안감은 여우 모피,
소매 끝에는 검은색과 빨간색의 줄무늬 벨벳,
베르나르도 디 반디노 바론첼리,
검은색 타이츠

헤이, 의외로 좋았으 있었어.

얼굴만 반복해서 그리고 있다.

색의 재현(추측)

레오나르도는 암살을 실행한 베르나르도 디 반디노 바론첼리의 처형 모습을 자세하게 그리고 있다. 바론첼리는 터키까지 도망쳤지만, 결국 붙잡혀 끌려왔다. 그리고 공개 교수형에 처해졌다.

당시(특히 정치적으로 중요한 사건에는) 처형 모습을 본보기로 삼기 위해 공공건물 벽에 프레스코화로 그리는 관습이 있었다. 이 사건 직후의 처형 모습을 프레스코화로 그린 것은 보티첼리였다.

아마도 레오나르도는 나중에 이 처형 모습을 그리는 작업의 수주를 노리고 이 소묘를 그린 것 같다. 하지만 그 작업은 실현되지 않았다.

드디어 독립한 레오나르도, 감독으로서의 첫 작업

파치 가문의 음모가 일어난 해의 초기에 레오나르도는 처음으로 독립한 개인으로 일을 주문받고 있었다.

레오나르도의 첫 고객은 피렌체 정부였다. 의뢰받은 그림은 정부 청사 안에 있는 성 베르나르도 예배당의 제단화였다. 하지만 레오나르도의 최초의 계약(1478년 1월 10일)은 최초의 계약 불이행이 되어 버렸다. 이유가 무엇인지는 알 수 없지만, 25피오리노의 선수금을 받았으나 이 일을 완성하지 못했다.

이 제단화는 그 후 몇 번에 걸쳐 레오나르도가 도중에 포기한 작품을 완성시킨 필리피노 리피에 의해 완성되었다.

※ 완성작에 대해서는 여러 설이 있다.

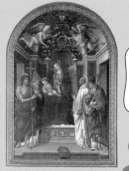

필리피노 리피, 〈성 모자와 성인들〉,
1486년, 우피치 미술관, 피렌체

'마무리 담당 필리피노'라고 외워주세요.

동방박사의 경배

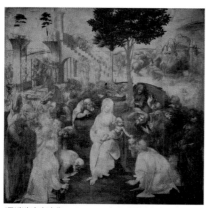

〈동방박사의 경배〉, 1481~1482년, 우피치 미술관, 피렌체

〈동방박사의 경배〉는 산 도나토 아 스코페토 수도원에서 의뢰하였다. 아무래도 이 계약의 배후에는 이 수도원에서 경제고문을 맡고 있던 아버지 세르 피에로가 관련되어 있었던 것 같다. 레오나르도는 재료비도 본인이 부담하고, 와인이나 밀가루 등의 현물을 미리 지급받아 견디는 곤궁한 생활 속에서 이 대작의 밑그림을 그렸다.

계약 내용

● 24개월 이내, 늦어도 30개월 이내에 완성할 것.
→ 불이행

● 만약 완성하지 못할 경우에는 그 작품을 똑같은 수도원이 어떻게든지 처분할 수 있다.
→ 수도원이 회수한 후, 벤치 가문에 매각되었다고 한다.

● 보수로 수도원의 토지를 받았다. 하지만 3년 동안 매각할 수 없고, 3년 후에 수도원에 300피오리노로 팔 수 있다.
→ 자세한 내용은 알지 못함.

● 살베스트로 디 조반니의 딸의 결혼 지참금인 150피오리노를 대신해서 떠맡는다.
→ 레오나르도에게는 지불할 수 있는 능력이 당연히 없었고, 결국 수도원이 지불하였다.

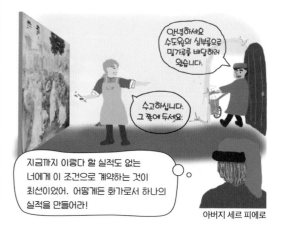

안녕하세요 수도원의 심부름으로 밀가루를 배달하러 왔습니다.

수고하십니다. 그 쪽에 두세요.

지금까지 이렇다 할 실적도 없는 너에게 이 조건으로 계약하는 것이 최선이었어. 어떻게든 화가로서 하나의 실적을 만들어라!

아버지 세르 피에로

떠나야 할 때

위대한 자 로렌초는 자국의 뛰어난 기술자와 예술가를 타국에 파견하는 사업을 중요한 외교 수단으로 이용했다. 이번에도 '파치 가문 음모'의 배후 인물로 여겨지는 교황 식스투스 4세와의 관계 회복을 위해 당대 최고라는 평가를 받던 화가들을 로마로 보냈다.

다녀 오세요!

기대하고 있습니다.

열심히 하고 오겠습니다.

붓 잘 챙겼어?

당연하지

페루지노

기를란다요

피렌체의 운명은 당신들에게 걸려 있습니다. 아무쪼록 좋은 일을 해 주십시오.

보티첼리(37)
〈봄〉으로 인기를 끌었다. 실력은 말할 것도 없이 최고이다. 프레스코화도 매우 잘 그렸다.

보티첼리

페루지노(30~35)
그다지 고집이 없고 재빨리 일을 처리해서 인기가 있었다. 프레스코화도 많이 그렸다.

기를란다요(32)
마치 사진과 같은 묘사 능력으로 큰 인기를 끈 프레스코화의 달인이다.

시뇨렐리(31~36)
근육질의 육체 표현이 특기이다. 대표작은 오르비에토 대성당의 프레스코화이다.

내가 뽑히지 않은 이유는 뭐야? 프레스코화의 실적이 없어서인가? 작업 기일을 지키지 않아서인가? 아니면 구속된 경험이 있어서인가?

응?!

의외로 깊어는 이유가 있어.

선박멤버 프로필

이 마을은 나를 조금도 인정해주지 않아. 다른 장소에 가면 나를 알아주는 사람들이 있지 않을까?

좌절

추-욱

레오나르도(29)

1481년, 레오나르도가 〈동방박사의 경배〉를 제작하고 있을 때, 베로키오 공방의 동료들인 보티첼리와 페루지노, 기를란다요, 시뇨렐리, 코시모 로셀리 등 피렌체를 대표하는 화가들이 로마의 시스티나 예배당 안의 벽화를 제작하기 위해 여행을 떠났다. 이는 매우 명예로운 작업이었다. 피렌체를 대표하는 이들 정예 화가 멤버에 레오나르도가 뽑히지 않은 것은 아마도 레오나르도에게 좋지 않은 영향을 미쳤다고 생각된다. 또한 이때에 스승 베로키오도 〈콜레오니 기마상〉의 제작을 위해 베네치아로 떠날 준비를 하고 있었다.

한편 레오나르도는 불리한 조건의 계약에 묶여서 지지부진하게 진행되고 있는 제단화를 앞에 두고 완전히 침체 상태에 빠졌다. 이제 그에게는 새로운 세상을 찾아서 고향을 떠날 때가 가까워지고 있었다. 떠날 곳은 롬바르디아 지방의 중심국가인 밀라노였다. 그 결과 〈동방박사의 경배〉는 미완성으로 방치되었고, 그 뒤를 이어 최종적으로 제단화를 완성시킨 것은 또다시 필리피노 리피였다.

보티첼리 & 필리피노 리피

**보티첼리에게
묻다**

레오나르도가 베로키오 공방에 입문했을 때, 어떤 소년이었습니까?

어쨌든 미소년이었어. 그리고 호기심 덩어리라는 느낌이었어. 다양한 것에 흥미를 가지고 있는 것은 좋지만 길게 가지 않는다고 할까? 집중력이 떨어지기 쉬운 성격이었어. 하지만 데생은 매우 열심히 하고 잘했어.

자신의 수기에 특정 인물에 대해서 그다지 기록하지 않는 레오나르도입니다만, 보티첼리 씨는 예외로 몇 회나 등장하네요.

그렇지, 난감하군. 특히 풍경에 관한 이야기에는 질려버렸지. 다소 농담으로 풍경 따위는 벽에 색깔을 묻힌 스펀지를 던지면 그려진다는 식으로 이야기를 했더니 화를 냈어. 그 녀석, 풍경에 관해서는 꽤나 까다로워서

말이야. 하지만 설마 수기에 그렇게까지 적을 줄이야.

〈수태고지〉에 대해서도 까다로웠죠?

천사는 마치 극악무도의 적에 대항하는 것처럼 모조리 분노의 포즈로 성모를 방에서 구출하는 것 같다. 또 성모는 너무 절망한 나머지 몸을 던지려고 하는 것 같다고 말했지. 그렇게 들어서인지 나도 그렇게 보이기 시작했어(웃음).

즐거운 듯이 레오나르도에 대해 이야기하는 보티첼리 씨.

레오나르도에게 한마디? 뭐, 말하고 싶은 걸 많지.
말해버려, 말해버려.

나 역시 다른 사람들이 말하고 있어.

아니오, 존경합니다.

하하하.

사이좋은 두 사람 →

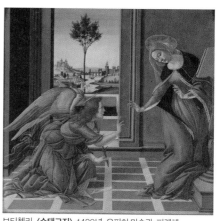

보티첼리, 〈**수태고지**〉, 1489년, 우피치 미술관, 피렌체

필리피노에게
묻다

필리피노 씨는 필리포 리피 씨의 아들이자 보티
첼리 씨의 제자이시죠?

그렇습니다. 아버지가 갑자기 돌아가신 후,
저를 남동생처럼 돌봐주신 것이 아버지의
제자였던 보티첼리 선생님이었습니다.

'필살의 완성인'이라는 별명을 가질 정도로 필리
피노 씨는 미완의 작품들을 많이 완성시켰네요.

거장이라고 할 수 있는 위대한 선배들의 뒤
를 이을 수 있다는 것은 매
우 영광스러운 일입니다.
브란카치 예배당에서 마사
치오 선생님의 뒤를 이어
그림을 그렸을 때는 정말
긴장했습니다.

그중에서도 레오나르도가 미
완으로 남긴 작업을 몇 개나
완성시키셨는데요. 〈동방박
사의 경배〉도 그렇죠?

레오나르도 선생님 대신

소문과 다르지 않은 성실
한 인품의 필리피노 씨

그리게 될 것은 알고 있었습니다만, 의뢰하
신 분이 재촉하는 경우가 많아서요. 그 의사
를 존중하다보니 작업 속도를 중요하게 생
각하고 완성했습니다.

레오나르도가 '이러한 일이라면 내가 해도 괜찮
아'라고 말해서 일을 가로채는 일도 있었죠. 현
재 〈성 안나와 세례자 요한과 함께 있는 성 모자
드로잉〉이라고 불리는 작품과 비슷하다고 추측

됩니다만….

아, 그건 제가 양보한 것입니다. 틀림없이
저보다 좋은 작품을 그릴 것이기 때문입니
다. 실제로 밑그림 단계부터 이 세상의 것이
라고는 생각할 수 없는 대단한 작품이었습
니다.

하지만 결국 레오나르도가 또 도중에 그만두었
기 때문에 다시 필리피노 씨에게 돌아왔습니다.

또 관여할 수 있
어서 영광이었습
니다만 죄송합니
다. 제가 갑자기
죽는 바람에 끝까
지 완성하지 못했
습니다.

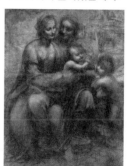

〈성 안나와 세례자 요한과 함께 있는
성 모자 드로잉〉, 1499-1500년
또는 1508년경, 내셔널 갤러리, 런던

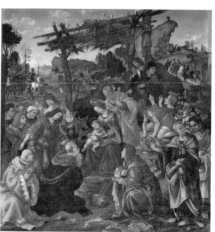

필리피노 리피, 〈동방박사의 경배〉, 1496년, 우피치 미술관,
피렌체

레오나르도 어록

'그림을 배우는 사람을 위한' 레오나르도의 조언

스승을 뛰어넘지 못하는 제자는 불량배다

동료와 함께 그리는 것이 좋은지 나쁜지, 나는 여러 가지 이유에서 동료와 함께 소묘하는 편이 혼자서 하는 것보다 훨씬 좋다고 단언한다. 그이유는 첫째, 솜씨가 미숙하면 다른 소묘 연구생들에게 보이는 것을 부끄러워하지만 이 부끄러움은 노력하게 하는 이유가 된다. 둘째, 건전한선망은 자네 이상으로 칭찬받고 있는 사람들의 무리에 들어가기 위해노력하게 하여 자네를 격려할 것이다. 왜냐하면 타인의 칭찬은 스스로박차를 가하게 하기 때문이다. 또 하나는 본인보다 잘 그리는 사람의 붓놀림을 배우라는 것이다. 만약 자네가 다른 사람보다 뛰어나다고 한다면 다양한 결점을 피할 수 있는 것처럼 다른 사람의 칭찬은 너의 실력을향상시킬 것이다.

화가는 고독해야만 한다

화실에 있을 때나 생각에 잠겨 있을 때는 특히 고독해야만 한다. 만약 그대가 혼자 있다면 그대는이미 그대만의 것이 된다. 단 한 명의 친구와 함께있다면 그대의 반만 그대의 것이 되는 것이다. 보다 많은 사람과 함께 있다면 그것만으로 이러한불편한 상태에 빠지게 될 것이다.

화가는 자연을 스승으로 삼아야만 한다

화가가 타인의 그림을 본보기로 삼는다면, 그는 장점이 적은 그림을 만들 것이다.

〈레오나르도 다 빈치의 수기〉 중에서

장년 레오나르도

1482~1514
(30~62세)

슬슬 제대로 해 볼까.

걸작 회화를
잇따라 제작함

건축, 조각, 해부학, 수학,
비행 등의 연구로 매우 바쁨

이탈리아 전역에서
명성을 떨침

무대총감독으로서
재능을 펼침

변함없이 미완의
작품투성이

변함없이 고객과
말썽을 일으킴

후원자를 위해
방랑 인생을 시작함

인기의 비결은
타고난 노랫소리와
군사기술력

수차례의 실패와
좌절을 경험함

살라이, 멜치라는
두터운 신뢰를
가진 제자가 생김

숙적 미켈란젤로
나타남

················ 〈이 시기의 후원자〉 ················

1. 일 모로
2. 피렌체 정부
3. 체사레 보르지아

4. 샤를 당부아즈
5. 루이 12세
6. 줄리아노 데 메디치

여흥　어쩌면 가장 체질에 맞는 작업일지도?
'천국의 제전' 무대총감독

1490년 1월 13일 밤, 일 모로의 조카 잔 갈레아초의 결혼을 축하하며 개최된 축전에서 〈천국의 제전〉이라는 극이 상연되었다. 레오나르도는 이 무대의 연출을 담당하여 사람들의 기억에 강렬하게 남는 환상의 세계를 만들었다.

※ 기록에 기초한 상상도

기록　최종적으로는 1만 3,000페이지에 달하는
'수기'를 쓰기 시작하다

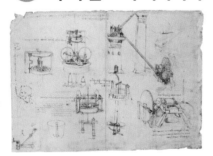

현재는 절반 정도가 분실되어 약 7,000페이지가 남아 있다.

조각　이것을 하려고 밀라노에 왔던 거였어?
'청동 말'

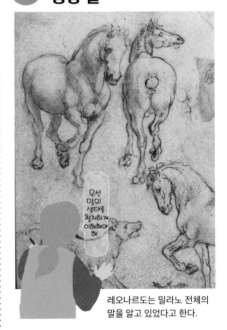

레오나르도는 밀라노 전체의 말을 알고 있었다고 한다.

이 꿈은 포기하지 않아
하늘을 나는 연구도
계속 진행 중

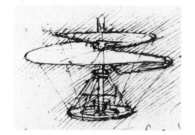

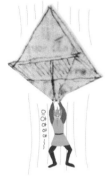

하늘을 나는 연구도 밀라노에 있을 때부터 꽤 열을 올리고 있었다. 위의 헬리콥터 같은 것이나 옆의 낙하산 같은 것 등 외에도 다양한 기계를 고안하였다. 다만 실제로 나는 실험을 실행했는지는 알 수 없다. 이후에도 비행에 대한 그의 열정은 계속되었다.

 과학

알고 싶은 욕망은 멈추지 않아
인체 비례·해부학

이 인체 비례도도 유명하지.

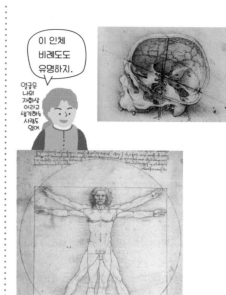

 토목

먼저 지형을 알아야 시작할 수 있다
지도 제작

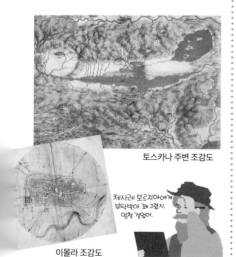

토스카나 주변 조감도

이몰라 조감도

 군사

레오판타지 여기에 다 있다
무기 개발안

말이 달리면 큰 낫이 빙글빙글 회전하며 적의 다리를 마구마구 절단하는 것이지. 방심하면 자신의 다리도 잘릴 수 있으니 조심해야 해.

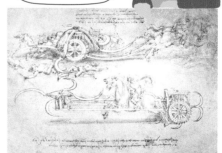

그렇습니다, 저는 화가였습니다

회화 **걸작 명화**

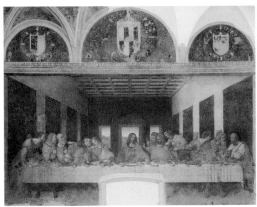

〈**최후의 만찬**〉, 1495~1497년경, 산타 마리아 델레 그라치에 성당, 밀라노

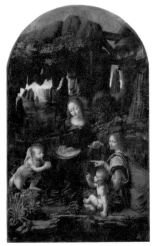

〈**암굴의 성모**〉, 1483~1485년, 루브르
미술관, 파리

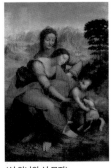

〈**성 안나와 성 모자**〉,
1502~1513년경, 루브르 미술관,
파리

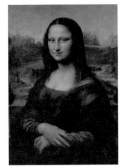

〈**모나리자**〉, 1503~1506년,
루브르 미술관, 파리

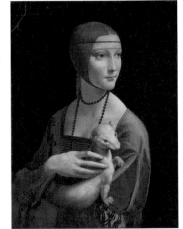

〈**흰 담비를 안고 있는 여인**〉, 1489~1490년,
차르토리스키 미술관, 크라쿠프

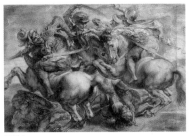

루벤스,
레오나르도에 의한 〈**앙기아리의 전투**〉 모사, 1603년경,
루브르 미술관, 파리

여러 가지 일로 바빠서 본업인
그림에는 그다지 몰두하지
못했네. 수는 적지만 명작만
모여 있으니까 너그럽게 이해해.

46

레오나르도 자신을 추천하는 추천장

레오나르도가 밀라노의 실질적 군주 일 모로에게 자신을 잘 보이기 위해서 쓴 추천장이 남아 있다. 내용은 9할이 군사적인 기술 어필로, 회화나 조각 등에 관한 내용은 마지막에 첨가하는 정도에 그치고 있다. 강국에 둘러싸여 항상 전쟁의 위기에 처해 있는 밀라노 군주에게 비위를 맞추는 것으로는 그 방법이 유리하다고 생각했기 때문일 것이다.

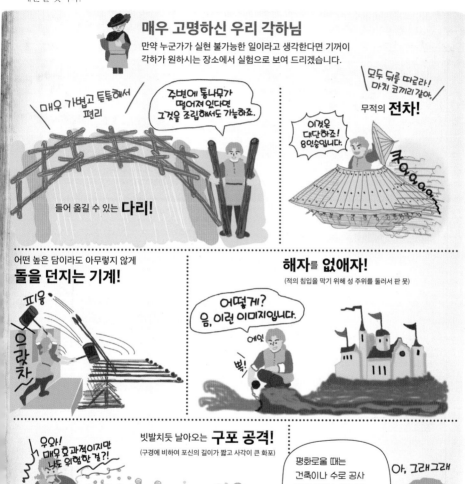

매우 고명하신 우리 각하님

만약 누군가가 실현 불가능한 일이라고 생각한다면 기꺼이 각하가 원하시는 장소에서 실험으로 보여 드리겠습니다.

매우 가볍고 튼튼해서 편리

주변에 통나무가 떨어져 있다면 그것을 조립해서도 가능하죠.

들어 옮길 수 있는 **다리!**

모두 뒤를 따르라! 마치 코끼리 같아.

무적의 **전차!**

이것은 대단하죠! 8인승입니다.

어떤 높은 담이라도 아무렇지 않게 **돌을 던지는 기계!**

피융

으라차

해자를 없애자!

(적의 침입을 막기 위해 성 주위를 둘러서 판 못)

어떻게? 음, 이런 이미지입니다.

에잇

뿅

빗발치듯 날아오는 **구포 공격!**

(구경에 비하여 포신의 길이가 짧고 사각이 큰 화포)

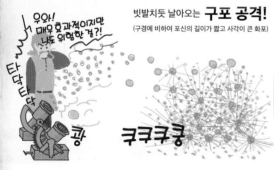

우와! 매우 효과적이지만 나도 위험한 걸?!

타닥타닥

쾅

쿠쿠쿠쿵

평화로울 때는 건축이나 수로 공사 같은 것도 누구보다 잘할 자신이 있습니다. 그리고 회화나 조각도 원하시는 것을 제작할 수 있습니다. 또한 청동 말도 만들 수 있습니다.

아, 그래그래

잊어버릴 뻔 했네.

★ 어느 것도 실현되었다는 기록은 남아 있지 않다.

1482년경 이탈리아 반도의 세력도

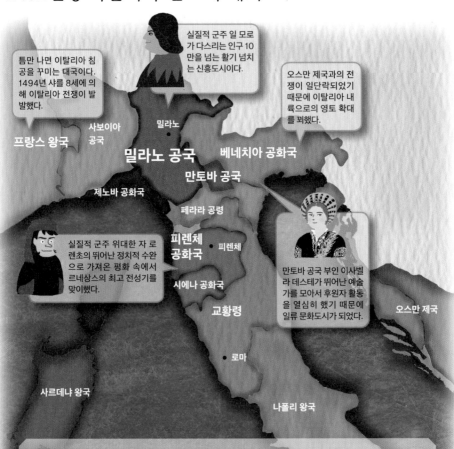

실질적 군주 일 모로가 다스리는 인구 10만을 넘는 활기 넘치는 신흥도시이다.

틈만 나면 이탈리아 침공을 꾸미는 대국이다. 1494년 샤를 8세에 의해 이탈리아 전쟁이 발발했다.

오스만 제국과의 전쟁이 일단락되었기 때문에 이탈리아 내륙으로의 영토 확대를 꾀했다.

프랑스 왕국

사보이아 공국

밀라노

밀라노 공국

베네치아 공화국

만토바 공국

제노바 공화국

페라라 공령

피렌체 공화국 ● 피렌체

실질적 군주 위대한 자 로렌초의 뛰어난 정치적 수완으로 가져온 평화 속에서 르네상스의 최고 전성기를 맞이했다.

시에나 공화국

교황령

만토바 공국 부인 이사벨라 데스테가 뛰어난 예술가를 모아서 후원자 활동을 열심히 했기 때문에 일류 문화도시가 되었다.

오스만 제국

● 로마

사르데냐 왕국

나폴리 왕국

15세기 후반 이탈리아 반도는 밀라노 공국, 베네치아 공화국, 피렌체 공화국, 교황령, 나폴리 왕국이라는 당시의 5대국이 체결한 '로디 조약(Peace of Lodi, 1454년)'이라는 동맹에 의해 기본적으로는 평화로운 시대를 맞이하고 있었다. 이 동맹은 북상하는 오스만 제국의 위협에 이탈리아 반도가 결속하여 대항하고자 하는 것이었다. 하지만 이 5대국의 균등은 피렌체의 위대한 자 로렌초의 죽음과 밀라노 공 일 모로의 실각으로부터 야기되어 1494년 샤를 8세의 이탈리아 침공에 의해 와해되었다.

레오나르도가 밀라노에 도착했던 1482년경이 비교적 평화로운 시대였다고 하지만 그것은 위태로운 세력의 토대 위에 성립된 것이다. 이탈리아 반도의 가장 북쪽에 위치한 밀라노는 항상 근처의 강국 프랑스와 내륙으로 영토 확대를 꾀하는 베네치아와의 정치적 긴장에 처해 있었다.

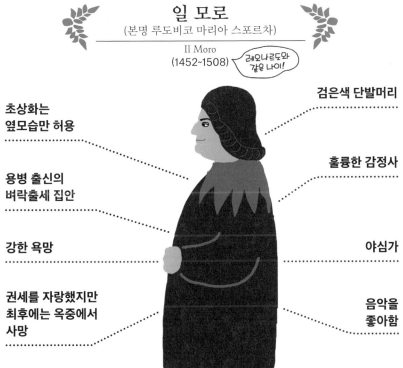

새로운 후원자

일 모로는 어떤 사람인가

일 모로
(본명 루도비코 마리아 스포르차)

Il Moro
(1452~1508)

레오나르도와 같은 나이!

초상화는
옆모습만 허용

검은색 단발머리

훌륭한 감정사

용병 출신의
벼락출세 집안

강한 욕망

야심가

권세를 자랑했지만
최후에는 옥중에서
사망

음악을
좋아함

일 모로의 인생

일 모로는 형 갈레아초 마리아가 암살당한 뒤, 그 뒤를 이을 정당한 후계자인 조카 잔 갈레아초가 의문의 죽음을 당하자 정식으로 밀라노 공이 되었다. 하지만 프랑스군에 잡혀 유폐된 채 옥중에서 사망했다.

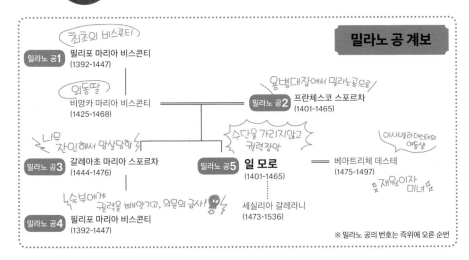

밀라노 공 계보

최초의 비스콘티

밀라노 공**1** 필리포 마리아 비스콘티
(1392~1447)

외동딸

비앙카 마리아 비스콘티
(1425~1468)

용병대장에서 밀라노공으로

밀라노 공**2** 프란체스코 스포르차
(1401~1465)

너무 잔인해서 암살당함

밀라노 공**3** 갈레아초 마리아 스포르차
(1444~1476)

수단을 가리지않고 권력장악

밀라노 공**5** 일 모로
(1401~1465)

이사벨라 데스테의 여동생

베아트리체 데스테
(1475~1497)

재원이자 미녀

숙부에게 권력을 빼앗기고, 의문의 급사!

밀라노 공**4** 필리포 마리아 비스콘티
(1392~1447)

세실리아 갈레라니
(1473~1536)

※밀라노 공의 번호는 즉위에 오른 순번

장년기

제1장 레오나르도 다 빈치의 생애

49

새로운 세상! 밀라노로

1 레오나르도가 언제 밀라노로 출발했는지는 정확히 알 수 없지만, 아마 서른 즈음이었을 것이라고 생각된다.

성 히에로니무스와...

출발할 즈음, 레오나르도는 자신의 작품 리스트를 만들었다. '몇 개의 히에로니무스 상' 등의 기록을 볼 수 있는데, 여기에 쓰인 대부분의 작품들이 현재 어떤 것인지는 정확히 알 수 없다.

2 또 레오나르도가 일 모로의 초대를 받았는지 아니면 위대한 자 로렌초의 예술 대사로 파견되었는지 아니면 자발적으로 고향을 버릴 작정으로 떠난 것인지에 대한 정확한 상황은 알 수 없다. 그러한 레오나르도와 동행한 인물은 나중에 가수로 대성공한 아탈란테 미글리오로티와 조수 조로아스트로였다.

이건 대단해! 훌륭해!

직접 만든 은제 리라

3 바사리에 의하면, 레오나르도는 위대한 자 로렌초의 추천으로 리라의 연주자로 음악을 좋아하는 일 모로에게 파견되었고, 솜씨를 보였더니 다른 음악가들을 압도하여 대단한 신임을 얻었다고 한다.

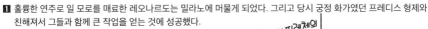

1 훌륭한 연주로 일 모로를 매료한 레오나르도는 밀라노에 머물게 되었다. 그리고 당시 궁정 화가였던 프레디스 형제와 친해져서 그들과 함께 큰 작업을 얻는 것에 성공했다.

고객은
"원죄 없는 잉태 신심회"

기일은 지켜 주세요. 구도도 지정된 대로 부탁합니다.

이미 정해진 가격과 꼭 맞는 사이즈로 성모는 금색과 군청의 비단직물을 입고 있고, 두 명의 예언자와 천사와. 어쨌든 8개월 안에 완성시켜 주세요.

이 피렌체의 감동을 대단한 송세오!

이것으로 약속 다 괜찮습니까?

앙브로지오 데 프레디스

합시다! (이번에야 말로)

맡겨 주십시오.

공증인까지 세워서 확실히 계약을 했지만….

그 후, 25년이나 걸친 대소송 접전!

2 수수께끼에 둘러싸인 명작 〈암굴의 성모〉는 무사히 완성되었지만 제작자와 고객 사이에 금전적인 문제 등에서 타협이 이루어지지 않아 장기간에 걸친 소송을 반복하게 되었다. 또 왜 두 장이 제작되었는지는 아직 밝혀지지 않았다.

전혀 부탁한 대로 그려지지 않았잖아요! 기한도 매우 늦었고, 그렇게 많이 지불 못해요!

천벌 받을거야?!

제자 제작?

레오나르도 제작?

런던 버전

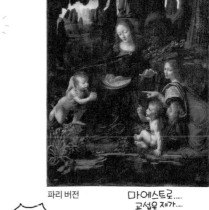

파리 버전

마에스트로…… 교섭은 제가……

당신의 비용은 재료비도 안돼!

히익!

그러니까 두 장을 그렸지 않았습니까! 그렇게 불만이 있다면 다른 사람에게 팔겠습니다!

※ 자세한 작품 해설은 100-101쪽 참조

1490년, 작은 악마 살라이 등장

살라이
(본명 장 지아코모 카프로티)

Salai
(1480~1524)

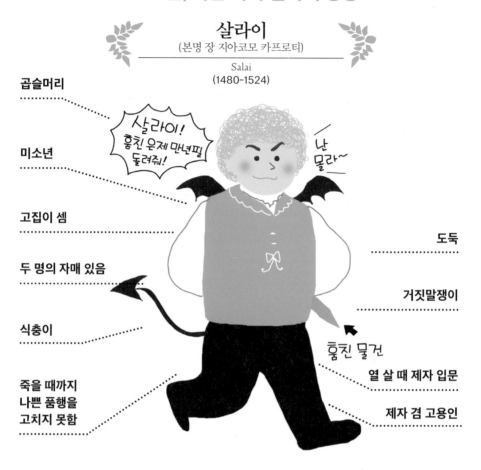

곱슬머리

미소년

고집이 셈

두 명의 자매 있음

식충이

죽을 때까지
나쁜 품행을
고치지 못함

살라이!
훔친 운제 만년필
둘려줘!

난
몰라~

도둑

거짓말쟁이

훔친 물건

열 살 때 제자 입문

제자 겸 고용인

1490년 7월 22일 살라이라는 소년이 레오나르도의 집에 찾아왔다. '살라이'는 레오나르도가 붙여준 별명으로 '작은 악마'라는 의미이다.

레오나르도는 함께 살게 된 그날부터 그의 악행 때문에 고민하게 되었다. 하지만 그가 행한 도둑질이나 그에게 사준 옷 목록을 작성한 레오나르도에게서는 깊은 애정이 느껴진다. 그로부터 레오나르도가 죽기까지 29년 동안 살라이는 언제나 레오나르도의 가족과 같은 존재로 있었다. 그의 일은 편지를 전해주거나, 레오나르도가 친구에게 빌린 돈을 건네주러 가거나, 레오나르도를 만나고자 하는 사람의 다리가 되는 등 화가의 조수라기보다 잔심부름을 하는 역할이었다. 또한 아름다운 용모 때문에 자주 그림의 모델이 되곤 했다. 레오나르도가 노년에 그린 〈세례자 요한〉의 모델이 바로 살라이가 아닐까 하고 추측되고 있다.

레오의 맹목적 사랑

응, 이것도 좋아. 이것도 사.

잘 어울릴 것 같아.

뭐든지 좋아요. 가질 수 있다면...

레오 38세

고가의 옷을 잇따라 마련해주는 레오나르도...

- 외투, 셔츠 6장, 상의 3벌, 양말 4켤레
- 안감 있는 의복, 구두 24켤레, 모자, 실로 꼰 벨트
- 은색 외투(녹색 벨벳으로 가장자리 감침, 테두리 장식 함께)
- 장미색 초와 고급 양말(가장자리 장식 포함)

-레오나르도의 메모에서

"그가 온 다음 날, 2인분의 밥을 먹고, 4인분의 나쁜 짓을 하고,
세 개의 병을 깨고, 와인을 다 비우고 또 밥을 먹으러 왔다."
-레오나르도의 메모에서

좀도둑

너 설마 그거 전부 먹을 생각이야?

아, 네. 다 먹을 수 있어요.

좋아 가즈아 이거야 이거!

돈이 될거야

←사탕

"살라이는 나의 장화용 가죽을 훔쳐 20솔드에 팔았다.
그리고 그 돈으로 아니스나 설탕 과자를 샀다고 고백했다."
-레오나르도의 메모에서

식충이

얼마든지 먹을 수 있어

이거 피웠어 거칠거칠해

아마도 살라이가 모델인 미청년상

모델일까요?

〈세례자 요한〉,
1513-1516년경

1500~1505년경, 아름답죠?

1510년경, 건강관리에 소홀했더니 조금 통통해졌어.

어머니 카타리나, 밀라노에 오다

레오나르도는 '7월 16일, 1493년 7월 16일에 카타리나가 오다'라고 기록하고 있다.
이처럼 날짜를 두 번 반복해서 쓴 것은 그 후 아버지 세르 피에로가 사망한 것을 기
록했을 때뿐이었다.
이 카타리나라는 여성이 레오나르도의 모친인지에 대한 확증은 없지만, 그녀는 그
후 약 2년간 레오나르도와 함께 생활하다가 사망했다. 그때의 장례식에 든 비용을
레오나르도는 자세하게 기록하고 있다. 아마도 어머니의 마지막 병간호를 할 수 있
었던 것이 아닐까 생각한다.

레오야 이렇게 훌륭하게 컸구나

어머니, 잘 오셨습니다

'청동 말' 드디어 완성?

1 일 모로는 레오나르도가 밀라노에 오기 전부터 자신의 아버지인 프란체스코 스포르차의 공적을 기리는 기념 기마상의 제작을 원하고 있었다. 레오나르도의 추천장 안에 '나는 그 기술을 가지고 있다'는 취지를 기록한 문장이 있는 것만 봐도 이 작업은 서로에게 염원이었다는 것을 알 수 있다.

아니, 나는 크기로 전대미문의 것을 만들고 싶소!

예? 크기요?

뒷발로 서는 포즈는 전대미문입니다

2 작업이 지연되어 해고될 뻔한 적도 있었지만, 드디어 실물 크기의 모형을 공개하기에 이르렀다.

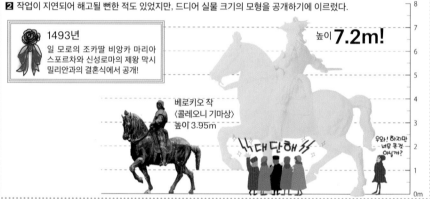

1493년
일 모로의 조카딸 비앙카 마리아 스포르차와 신성로마의 제왕 막시밀리안과의 결혼식에서 공개!

베로키오 작
〈콜레오니 기마상〉
높이 3.95m

높이 **7.2m!**

⚡대단해⚡

우와! 하지만 너무 큰 것 아닐까?

3 기마상에 대해서 숙고를 거듭한 지 6~7년…. 말에 대해서 너무 자세히 알아 버렸기 때문에 '이상적인 마구간'에 대해서 생각하기도 했다.

수고가 필요없는
자동 먹이주기 시스템 도입

먹이 두는 곳

똥

청결 배설물 자동배출 구조

ㅇㅇ 이것을 사랑에게도 말에게도 쾌적한 시스템

이라고. 내가 무엇을 하려고 했던거지?

4 드디어 '주조'를 할 때가 되었지만, 사회 정세가 급변하여 기마상을 위한 청동은 대포를 만들기 위해 페라라로 보내졌고, 레오나르도의 '청동 말'은 영원히 실현할 수 없게 되었다.

1494년
프랑스 왕 샤를 8세. 이탈리아 침입. 이탈리아에 긴장이 흐르다.

분하다

정말 해보고 싶었는데…

※ 주조=청동을 흘려 넣는 것

1497년경 드디어 대작 완성! 〈최후의 만찬〉

대작을 완성하기까지 그다지 노력을 하지 않은 레오나르도였지만, 드디어 대표작이 될 작품을 그리기 시작했다. 이것이 그 유명한 〈최후의 만찬〉이다.

이 작품은 일 모로가 의뢰하였고, 그가 묻히고 싶어 했던 산타 마리아 델레 그라치에 성당의 식당 벽에 그려졌다. 일 모로는 드디어 1495년에 정식으로 밀라노 공이 되어 본격적으로 프랑스와 전쟁을 치르기 전에 최후의 번영기를 보냈다.

이 벽화는 종래의 프레스코 기법을 사용하지 않고 템페라와 유채 기법을 혼합하여 레오나르도만의 독자적인 방법으로 그렸다. 하지만 이것이 결과적으로 곰팡이나 박락(돌이나 쇠붙이 따위에 새긴 그림이나 글씨가 오래되어 긁히고 깎여서 떨어지는 현상)을 일으켜 완성된 직후부터 상태가 나빠지는 비극을 낳았다. 하지만 최근 대대적으로 복원한 결과, 더러움이나 역대 복원가들의 가필이 제거되어 레오나르도가 그린 당시의 모습이 상당히 재현되었다.

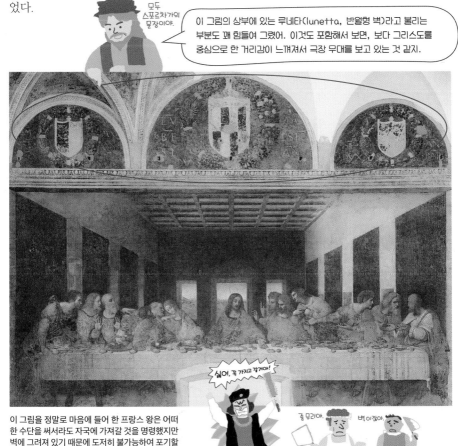

모두 스포르차가의 문장이야.

이 그림의 상부에 있는 루네타(lunetta, 반월형 벽)라고 불리는 부분은 꽤 힘들여 그렸어. 이것도 포함해서 보면, 보다 그리스도를 중심으로 한 거리감이 느껴져서 극장 무대를 보고 있는 것 같지.

싫어, 꼭 가지고 갈거야!

좀 무리야. 벽이잖아.

이 그림을 정말로 마음에 들어 한 프랑스 왕은 어떠한 수단을 써서라도 자국에 가져갈 것을 명령했지만 벽에 그려져 있기 때문에 도저히 불가능하여 포기할 수밖에 없었다.

프랑스군의 밀라노 점령과 일 모로의 실각

1 1498년은 레오나르도에게는 드물다고 할 수 있는 평온하고 행복한 해였다. 〈최후의 만찬〉이라는 큰 작업을 해냈고, 그 작업은 갈채를 받았다. 게다가 일 모로의 거실 장식 '살라 델레 앗세(Sala delle Asse)' 등도 완성시켜 총애는 더욱 깊어졌다. 레오나르도는 그 작업들의 포상으로 포도농장의 토지를 받았다.

2 큰 작업을 끝내고 짧은 휴식을 즐기는 레오나르도였지만 불운의 그림자가 가까워지고 있었다.

3 샤를 8세가 급사하여 프랑스 왕이 된 루이 12세가 국경을 넘어 밀라노를 향해 진군해 온 것이었다.

4 이웃 나라에 도움을 구하려고도 했지만 궁지에서 벗어날 수 없었고, 결국 일 모로는 실각하여 적에게 사로잡히고 말았다.

5 번영을 이룬 일 모로였지만 감옥에서 일생을 끝냈다. 레오나르도는 그러한 옛 고용주에 대해서 한마디를 남겼다.

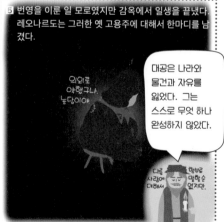

> 대공은 나라와 물건과 자유를 잃었다. 그는 스스로 무엇 하나 완성하지 않았다.

유랑의 길을 떠난 레오나르도, 만토바로

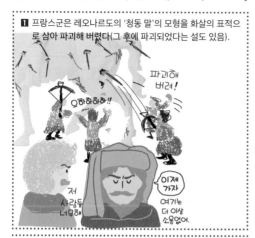

1 프랑스군은 레오나르도의 '청동 말'의 모형을 화살의 표적으로 삼아 파괴해 버렸다(그 후에 파괴되었다는 설도 있음).

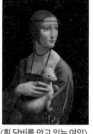

〈흰 담비를 안고 있는 여인〉,
1489-1490년, 차르토리스키
미술관, 크라쿠프

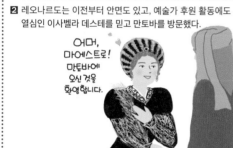

2 레오나르도는 이전부터 안면도 있고, 예술가 후원 활동에도 열심인 이사벨라 데스테를 믿고 만토바를 방문했다.

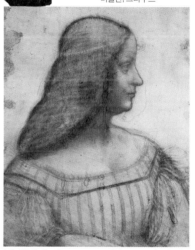

〈이사벨라 데스테〉, 1499-1500년경, 루브르 미술관, 파리

밀라노가 프랑스군에 점령되고 난 후에도 잠시 밀라노에 머물고 있던 레오나르도였지만, 1499년 연말에 드디어 떠날 것을 결정했다. 그리고 살라이와 함께 향한 곳은 만토바였다. 이곳을 다스리는 곤자가 가문의 후작부인 이사벨라 데스테는 교양이 높은 여성으로 예술이나 철학에 정통하고 당시의 문화인들로부터 한 수 위로 여겨지는 존재였다. 후원 활동에도 열심히 참여하고 자신이 인정한 화가에게 그림을 그리게 하는 것에 매우 열정을 쏟았다. 이전에 일 모로의 애인이었던 세실리아 갈레라니의 초상화 〈흰 담비를 안고 있는 여인〉을 보고 나서(96쪽 참조), 레오나르도의 초상화를 열망하던 이사벨라는 레오나르도의 방문을 환대했다고 생각된다. 하지만 레오나르도는 '언젠가 그릴 것'이라는 약속과 한 장의 데생을 남기고 서둘러 베네치아로 떠나버렸다. 하지만 이사벨라는 레오나르도의 초상화를 포기하지 않았고, 세 번에 걸친 재촉 편지를 보내면서 레오나르도의 동향을 살폈다.

군사고문 취임의 야망을 안고 베네치아로

레오나르도의 터키선 공격안

'4시간 이내에 항복하지 않으면 너희들을 침몰시키겠다'고 위협하는 것이다. 그렇게 하면 쓸데없이 희생자를 내지 않고 빨리 결론을 낼 수 있을 것이다.

이건 돈이 될 거야.

게다가 포로가 된 사람들을 구하게 되면 상당한 수입이 생기겠지. 왜냐하면 포로의 가족으로부터 몸값의 절반 정도에 상당하는 사례금을 받을 수 있기 때문이지. 후후훗.

1 수면 아래에서 배의 바닥에 폭탄을 설치해서…

2 적의 함대를 잇따라 침몰시키다!

1500년 당시 베네치아는 오스만 제국(터키)의 위협에 맞서 어떻게 영토를 방위할지가 시급한 과제였다.
이에 군사고문이 된 레오나르도가 잇따라 기상천외한 아이디어를 생각해 냈지만, 현실성이 매우 낮아 성과를 올리지는 못했다.

무기 개발에는 희희낙락하며 몰두하는 레오나르도였지만 실제로 그것을 사용해서 사람을 죽인다고 생각하면 그 잔혹함을 참을 수 없는, 근본적으로 전쟁을 싫어하는 사람이었다.

이러한 무서운 방법을 사악한 인간이 안다면 잇따라 살인을 저지르겠지. 발표하면 안 돼.

베네치아 학파에게 미친 영향

빛과 그림자에 대한 감수성, 신비로운 분위기 등 내 그림의 특징은 바로 레오나르도 선생님의 영향을 받은 것입니다.

군사고문으로서의 활동으로 바빠서 베네치아 체류 중에 새로운 그림을 그릴 여유는 없었던 것 같다. 하지만 그것은 역시 본업으로서, 베네치아 학파의 거장으로 당시에는 아직 젊었던 조르조네에게 분명한 영향을 주었다.

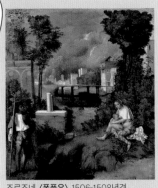

조르조네, 〈폭풍우〉, 1506-1508년경, 아카데미아 미술관, 베네치아

1500년, 고향 피렌체로 귀환

1 18년 만에 고향에 돌아와 보니 레오나르도는 완전히 유명인이 되어 있었다. 최고의 걸작으로 명성이 높은 〈최후의 만찬〉이나 역사상 최대의 기마상인 〈청동 말〉의 소문은 피렌체까지 퍼져 있었다.

2 하지만 활기 넘치는 예술의 수도였던 피렌체는 이미 변해 있었다. 통치자였던 메디치 가문은 쫓겨나고 대신에 신권 정치를 내세우던 괴승 사보나롤라가 실권을 잡았다. 이 종교적 열광은 1498년 사보나롤라의 화형으로 끝을 맞이했지만, 시민들의 마음에 깊은 영향을 미쳤고 이전과 같은 마을의 밝은 분위기는 이미 사라지고 없었다.

하지만 상황이 변하자, 사보나롤라 자신이 교수형의 끝인 불에 타버리고 말았다.

3 이전에 화려한 활동을 했던 레오나르도의 화가 동료들도 이미 죽거나 사보나롤라의 영향을 강하게 받아서 일선에서 물러나 있었다.

로렌초 디 크레디
신실한 신자로

베로키오
1488년 사망

기를란다요
1494년 사망

보티첼리
사보나롤라에 심취하여 스스로 자신의 그림을 불에 던졌다. 화풍도 완전히 신비롭게 변했다. 그리고 세상에서도 잊힌 존재가 되었다.

〈성 안나와 성 모자〉의 환상의 밑그림

1 18년 만에 재회한 아버지 세르 피에로는 일흔네 살이 되어 있었다. 하지만 그 정력적인 활동은 전과 다름없이 쇠약하지 않았고 일과 사생활 모두에 팔팔한 현역이었다.

2 아버지 세르 피에로가 오랜 시간 고문을 맡고 있던 산티시마 안눈치아타 교회에서 지금 필리피노 리피가 제단화에 손대고 있다는 이야기를 듣자….

3 이 사실을 알게 된 사람 좋은 필리피노는 금방 레오나르도에게 일을 양보했다.

4 하지만 그때 즈음 수학 연구에 빠져 있던 레오나르도는 전혀 붓을 잡으려고 하지 않았다.

5 그러한 상태였지만 한 번 밑그림을 완성하자 그것은 마치 신의 솜씨인 것 같은 작업이었고, 사람들이 그 밑그림을 보기 위해 이틀간 줄을 설 정도로 큰 호평을 받았다고 한다.

결국 레오나르도 선생님이 완성하지 못했기 때문에 또 나에게 돌아왔습니다. 하지만 나 역시 생각지도 못하게 갑작스레 죽었기 때문에 끝내지 못했습니다.

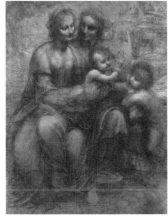

〈성 안나와 세례자 요한과 함께 있는 성모자 드로잉〉, 1499-1500년 또는 1508년경, 내셔널 갤러리, 런던

←1504년 죽음

마지막 매듭을 지을 것을 나.

페루지노

※ 이 에피소드에 정확히 해당하는 작품은 발견되지 않았다. 〈성 안나와 세례자 요한과 함께 있는 성 모자 드로잉〉이 그것에 가까운 것으로 여겨지고 있다.

이사벨라 데스테의 집념의 편지 공격

레오나르도에게 초상화를 부탁한 이사벨라 데스테는 어떻게 해서라도 초상화를 얻기 위해 몇 명의 대리인을 통해서 상당히 집요하게 편지를 써 보냈다. 집념이 대단한 후작부인보다 더욱 고집스러운 레오나르도는 끝까지 그 초상화를 그리지 않았다. 안타까운 것은 그 사이에 있던 대리인들로, 성과 없는 일에 신경을 곤두세우면서 필사적으로 중개를 했다. 그 덕분에 현재에는 그 편지가 당시 레오나르도의 모습을 전하는 제1급 사료가 되었다.

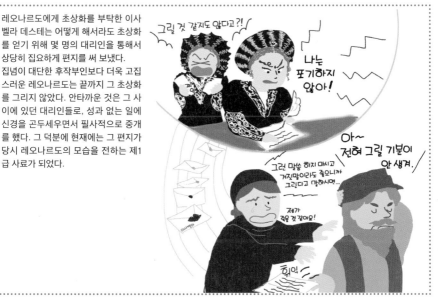

우는 아이도 웃음을 그친다는 교황군 총사령관

새로운 고용주
체사레 보르지아

체사레 보르지아
Cesare Borgia
(1475-1507)

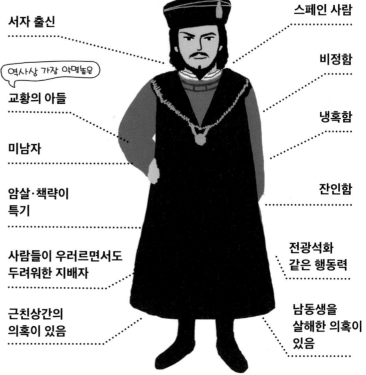

서자 출신

역사상 가장 악명높은

교황의 아들

미남자

암살·책략이
특기

사람들이 우러르면서도
두려워한 지배자

근친상간의
의혹이 있음

스페인 사람

비정함

냉혹함

잔인함

전광석화
같은 행동력

남동생을
살해한 의혹이
있음

체사레 보르지아는 레오나르도와 같은 서자 출신이고, 하물며 아내를 두는 것이 금지되어 있는 성직자의(후에는 교황에까지 올랐다) 아들이라는 다양한 금기 속에서 태어났다. 하지만 그러한 불리한

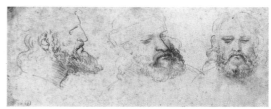

〈레오나르도가 그린 체사레 보르지아의 초상으로 생각되는 데생〉

조건을 가지고 있음에도 아버지 알렉산데르 6세의 위력을 뒤에 두고 전광석화 같은 솜씨로 교황군을 통솔하고 중부 이탈리아를 잇따라 수중에 넣었다.

채 2년이 되지 않는 기간에 약 열 곳의 도시를 공략한 체사레였지만, 아버지 알렉산데르 6세를 말라리아(독살설도 있음)로 잃고, 급속하게 그 구심력을 잃고 몰락했다. 몰락의 속도 또한 전광석화 같았다. 마지막에 재기를 도모했지만, 스페인에서 서른한 살의 젊은 나이로 전사했다.

건축기술 총감독으로 체사레의 밑에서 일하다

1 체사레 보르지아에게 표적이 되어 꼼짝할 수도 없는 처지가 된 피렌체는 매우 황급하게 대책을 강구했다.

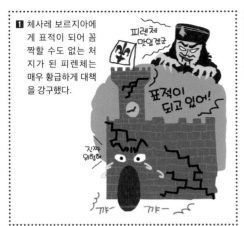

2 그것이 외교관 마키아벨리와 레오나르도의 파견이었다.

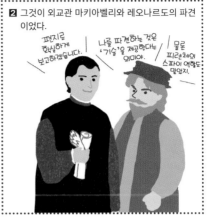

3 레오나르도는 건축·토목에 관한 기사로서 그대로 체사레에게 고용되어 각지를 걸으면서 지형을 조사해서 지도를 만드는 일도 했다.

한편, 외교관 마키아벨리는 체사레와 회담을 거듭하는 가운데 그가 생각하던 '이상적인 군주의 모습'을 발견하였고, 나중에 체사레를 모델로 한 《군주론》을 썼다.

레오나르도는 임무 기간 중에 이몰라의 훌륭한 조감도를 작성했다

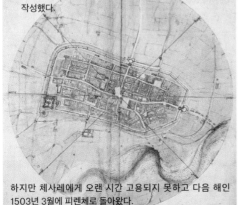

하지만 체사레에게 오랜 시간 고용되지 못하고 다음 해인 1503년 3월에 피렌체로 돌아왔다.

4 레오나르도는 체사레에 관해서 옷 목록에 '프랑스풍의 케이프, 옛날 체사레 보르지아의 것, 지금은 살라이의 것'이라는 기술을 남기고 있다.

숙명의 라이벌 레오나르도와 미켈란젤로

1503년 봄, 레오나르도는 체사레 보르시아와의 일을 끝내고 피렌체로 돌아왔다. 그리고 로마에서 〈피에타〉를 완성시킨 신진 예술가 미켈란젤로도 피렌체로 돌아와 거대한 대리석 조각상인 〈다비드〉를 한창 제작하고 있었다.

1503년부터 1505년은 피렌체가 낳은 두 거장이 함께 피렌체에 체류했던 기적의 2년이었다. 하지만 사실 이 두 사람은 태어난 곳이나 성격, 사고방식 등 모든 것이 정반대인 알 만한 사람은 다 아는 견원지간이었다.

레오나르도는 조각가의 일을 '먼지투성이인 채로 진흙 같은 땀을 흘리고 얼굴은 끈적거리고 몸 전체에 대리석 가루로 범벅이 되어 마치 빵 굽는 사람 같다', '조각 같은 것은 들고 다니기 쉽다는 것 외에 아무런 장점이 없다'고 말하며 미켈란젤로도 '유채화 같은 것은 여자아이에게 어울리는 재주다'라며 서로 자기 예술의 우월을 주장하며 경쟁하고 있었다.

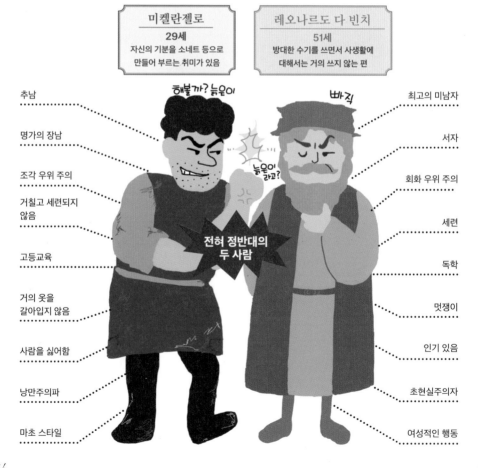

〈다비드〉 상을 어디에 둘지 결정할 설치위원회

산타 트리니타 광장에서

1 미켈란젤로의 걸작 〈다비드〉 상을 어디에 둘지 결정하는 회의가 열렸다.

2 정청사의 입구로 할지, 로지아 안으로 할지 의견이 나뉘었다.

3 레오나르도가 로지아를 지지하는 발언을 했을 때, 미켈란젤로가 들어와서

4 정청사의 입구에 놓을 것을 주장하여 그곳으로 결정되었다.

1 어느 날, 스피니 궁전(현재의 페라가모 본점) 옆에서 사람들이 단테의 구절에 대해서 토론하고 있었다.

2 그리고 그곳을 지나가던 레오나르도에게 설명을 요구했다.

3 레오나르도는 마침 그곳을 지나던 미켈란젤로에게 이야기를 돌리자,

4 이와 같은 말을 들은 레오나르도는 얼굴이 새빨갛게 되어 버렸다고 한다.

〈앙기아리의 전투〉와 〈카시나의 전투〉

레오나르도
〈앙기아리의 전투〉

나는 전쟁을 인간이 행하는 '가장 어리석은 짓'이라고 생각해. 인간뿐만 아니라 동물도 광기의 구렁에 몰아넣는 '서로 죽이는 무서움'을 이 그림을 통해서 전하고 싶었어.

무기를 생각하는 것은 좋아하지만 사람을 죽이는 것은 싫다!

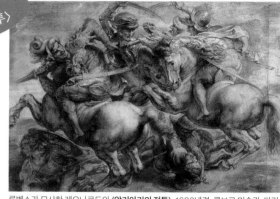

루벤스가 모사한 레오나르도의 〈앙기아리의 전투〉, 1603년경, 루브르 미술관, 파리

〈앙기아리의 전투〉, 스케치, 1503년, 아카데미아 미술관, 베네치아

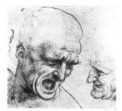

〈니콜로 피치니노의 얼굴〉의 습작, 1503~1504년, 국립박물관, 부다페스트

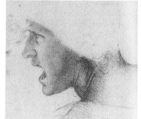

〈앙기아리의 전투〉 전사 습작, 1503~1504년, 국립박물관, 부다페스트

피렌체 정부는 이 두 명의 거장을 회화로 직접 대결시키려고 어떤 기획을 세웠다. 그것이 바로 정청사 안의 대 회의장(현 베로키오 궁전, 500인의 방)의 벽화인 레오나르도의 〈앙기아리의 전투〉와 미켈란젤로의 〈카시나의 전투〉이다.

먼저 작업을 의뢰받은 레오나르도는 원 치수의(8×20m) 밑그림을 그렸다. 그것은 '군기를 쟁탈하는' 장면으로 말과 사람이 복잡하게 엉켜 있는 '전쟁의 광기'가 주제인 획기적인 것이었다.

한편 미켈란젤로는 '적의 급습을 알고 당황해서 목욕하는 것을 멈추고 강에서 나올 준비를 하는 병사들'이라는 주제로 남성의 나체가 북적거리는 구도를 몇 번이나 다듬어서 완성했다.

이 두 밑그림은 르네상스 회화에 큰 전환점이 되었지만, 레오나르도는 그림을 그리는 소재 및 그림을 그리는 방법의 실패로, 미켈란젤로는 로마의 교황에게 소환되는 등의 이유로 이 대벽화는 완성되지 못했다. 약 50년 후, 도중에 포기한 레오나르도와 미켈란젤로의 벽화는 코시모 1세의 명령으로 베로키오 궁전을 크게 개조하고 있던 바사리에 의해 완전히 덮이고 말았다.

미켈란젤로
〈카시나의 전투〉

내가 그리고 싶었던 것은
나체의 근육입니다. 이상!

뭐
불만이라도?

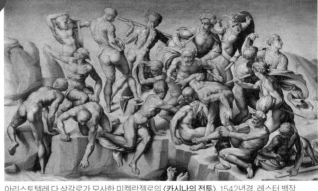

아리스토텔레 다 상갈로가 모사한 미켈란젤로의 〈카시나의 전투〉, 1542년경, 레스터 백작
콜렉션, 홀컴 홀

레오나르도는 프레스코가 아닌 유채로 벽에 그린 뒤, 불을 지펴 말리려고 했지만 생각대로 되지 않았다. 녹은 안료가 흘러서 보기에도 비참한 상황이 되어버렸다.

왜!!
그림이
녹아버리는
거야!!

미켈란젤로는 교황 율리오 2세의 무덤을 만들기 위해서 로마로 불려 갔다. 때문에 벽화에 착수하기 전에 피렌체를 떠나고 말았다.

교황이 부르면 방법이 없지.
아, 마음이 무겁다.
그 사람은 제멋대로인 데다가
자기 마음대로라서...
아, 나도 그런가?

그럼.

이때, 아버지 세르 피에로 사망

'1504년 7월 9일 수요일 7시, 세르 피에로 다 빈치 포데스타 궁전 공증인인 내 아버지가 여든의 나이로 7시에 죽다. 열 명의 아들, 두 명의 딸을 남기다.'라고 레오나르도는 두 개의 수기에 두 군데나 남기고 있다. 시간이 두 번 반복되었고, 수요일이 아니라 실제로는 화요일이었고, 게다가 80세가 아니라 78세였던 것 등 몇 가지 이상한 오류가 보인다. 이것으로 레오나르도가 '아버지의 죽음'에 대해서 동요했음을 알 수 있다.

미안합니다.
닿지도 않을
잊을
해 버렸습니다.

지금 내가 그린 벽화 밑에 아직 남아 있는지 필사적으로 조사하고 있는 모양이야. 부탁해. 찾아봐줘. 있을지도 몰라.

바사리

67

드디어 라파엘로도 등장! 3대 거장 피렌체에 모이다

너로구나!

우르비노 태생의 라파엘로는 페루지노를 스승으로 수업을 받으며 일찍부터 두각을 나타내어 열일곱 살에 주문을 받는 등, 이미 한 사람의 화가로 활동을 시작했다. 하지만 천성이 노력가이고 평생 배우기를 멈추지 않았던 라파엘로는 피렌체에 최고의 예술가가 절차탁마하며 머물러 있다는 소문을 듣자 안절부절못하게 되었다. 그래서 그때까지의 경력을 버리고 피렌체로 왔다.

그리고 레오나르도에게는 '구성'의 중요성을 미켈란젤로에게는 '뼈와 근육으로 완성된 육체의 움직임'을 그려야 한다는 것을 배웠다.

레오나르도와 미켈란젤로라는 두 천재들의 장점만을 융합하여 더욱 승화시킨 라파엘로의 화풍은 후세의 화가들에게 오랫동안 모범이 되었다.

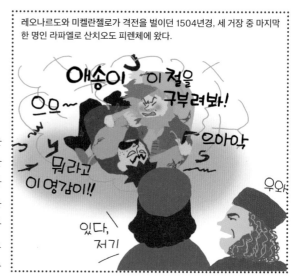

레오나르도와 미켈란젤로가 격전을 벌이던 1504년경, 세 거장 중 마지막 한 명인 라파엘로 산치오도 피렌체에 왔다.

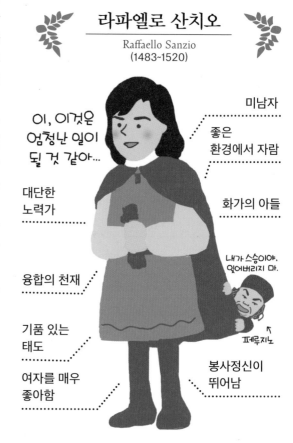

라파엘로 산치오
Raffaello Sanzio
(1483~1520)

미남자

좋은 환경에서 자람

화가의 아들

대단한 노력가

융합의 천재

기품 있는 태도

여자를 매우 좋아함

봉사정신이 뛰어남

〈모나리자〉 라파엘로의 본보기가 되다

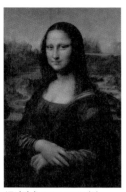

〈모나리자〉, 1503-1506년경,
루브르 미술관, 파리

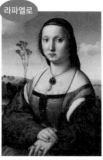

라파엘로

〈막달레나 스트로치〉, 1506년,
팔라티나 미술관, 피렌체

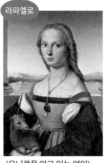

라파엘로

〈유니콘을 안고 있는 여인〉,
1505~1506년경, 보르게세
미술관, 로마

전혀 본 적도 없는 화풍에 충격을 받았습니다.

자네는 내가 화가로서 최고의 전성기를 달리던 때를 목격했군.

운이 좋은 사람이군.

구도는 완전히 베꼈습니다.

라파엘로는 후에 레오나르도와 미켈란젤로에게 경의를 표하고
〈아테네 학당〉의 위인들의 초상에 그들의 얼굴을 그려 넣었다.

'헤라클레이토스'로
그려진 미켈란젤로

〈아테네 학당〉,
1510~1511년,
서명의 방, 바티칸,
로마

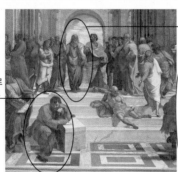

'플라톤'으로
그려진 레오나
르도 다 빈치

미켈란젤로
씨에게는
제작 중인
천장화에서
많은 영향을
받았습니다.

천장화를
그리는
미켈란젤로

애송이,
절대
훔쳐보지마!

죄송합니다.
보고
말았습니다.

나이
인물으로도
사이가
좋아질 수
없었지만...

〈새의 비행에 관한 수기〉

레오나르도는 특히 '하늘을 날고 싶다'는 꿈을
가지고 연구를 계속했다. 1505년에 〈새의 비
행에 관한 수기〉라는 한 권으로 정리된 수기를
남겼는데, 여기서 레오나르도는 새의 비행법
을 상세하게 관찰한 기록을 남겼다.

또한 그는 뒤표지의 안쪽에 드물게도 흥분한
어조로 '거대한 새가 거대한 모습으로 산 정상
에서 최초로 비행할 것이다. 세계를 놀라움으
로 가득 차게 하고, 세계의 서적에 명성을 남
겨서, 그것이 태어난 둥지에 영원한 영광이 있
을 것이다'라고 기록해 비행의 성공으로 얻을
명성에 대한 기대감을 표현했다.

1506년, 다시 밀라노로

❶ 계속되는 좌절로 피렌체가 완전히 싫어진 레오나르도는 24년 전과 같이 새로운 세상을 밀라노에서 찾으려고 했다.

피렌체의 충신
행정장관 →
소데리니

꼭 입니다.
대회의실 벽을
저대로 두면
정말 곤란해집니다.
돌아오셔야 합니다!

서약서
꼭 3개월 이내에
돌아오겠습니다.
그렇지 않으면
벌금 150 피오리니
입니다.
레오

알고있어.
다른 사람에게는
말하지 말게나.
그럼 안녕.

❷ 밀라노에서의 나날들은 레오나르도에게 매우 만족스러웠다. 최상의 극찬, 더할 나위 없는 연금, 몰수되었던 포도 농장의 반환, 수로 사용료의 이권, 게다가 바라던 일을 할 수 있는 꿈같은 환경이었다.

돌려줘!
이 자식!!

어, 꽤 좋은
공(편지)을
던지는군.

그렇다면 이 프랑스왕의 변화구는
어떨까나.

프랑수아

이야, 오랜만에
날개를 폈네.
밀라노 최고!

밀라노의 프랑스인 총독
샤를 당부아즈

레오나르도는 〈앙기아리의 전투〉를 제작하는 데 실패하였다. 그리하여 제작을 의뢰했던 피렌체 정부와의 관계는 악화되었다. 또 심혈을 기울인 '비상의 꿈'도 깨져서 완전히 의기소침해 있었다. 그때 마침 프랑스 지배하에 있던 밀라노에서 레오나르도를 초청했다. 레오나르도는 3개월로 한정된 기간과 보증금까지 지불해야만 했지만 떠날 것을 결심했다. 그리고 그곳에서 레오나르도의 재능을 높이 평가한 프랑스 총독 샤를 당부아즈로부터 환대를 받았다.

그로부터 몇 번에 걸쳐 샤를 당부아즈는 피렌체 정부에 레오나르도의 밀라노 체류 기간을 연장해줄 것을 의뢰하는 편지를 보냈고, 피렌체에서는 지속적으로 '이제 그만 돌아와서 벽화를 완성시키시오'라는 편지가 배달되었다. 결국에는 프랑스 왕 루이 12세가 '레오나르도에게 얼마간 그림을 그리게 하고 싶으니 밀라노에서 좀더 체류하게 했으면 한다'는 직접적인 편지를 보내 피렌체 정부도 양보할 수밖에 없었다. 마침내 레오나르도는 벽화를 완성해야 한다는 의무감에서 해방되었다.

1507년, 애제자 프란체스코 멜치와의 만남

프란체스코 멜치
Francesco Melzi
(1492~1570)

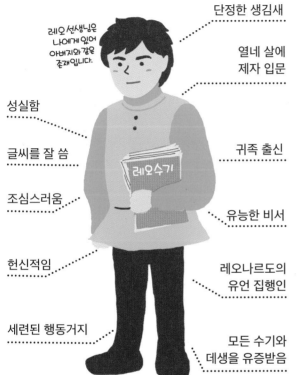

레오 선생님은 나에게 있어 아버지와 같은 존재입니다.

- 단정한 생김새
- 열네 살에 제자 입문
- 성실함
- 글씨를 잘 씀
- 귀족 출신
- 조심스러움
- 유능한 비서
- 헌신적임
- 레오나르도의 유언 집행인
- 세련된 행동거지
- 모든 수기와 데생을 유증받음

직접 제자로 입문한 멜치는 살라이와는 달리 현명하고 성실한 성격으로 금세 레오나르도의 비서 역할로 없어서는 안 되는 존재가 되었다. 충실한 제자로서 항상 스승을 따르고 레오나르도의 임종을 지켰다.

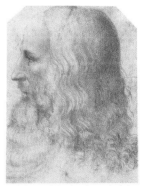

프란체스코 멜치, 〈레오나르도 다 빈치 상〉, 1515년경, 윈저 성 왕립도서관, 런던

〈암굴의 성모〉 소송문제, 드디어 해결

레오나르도가 밀라노에 온 이유 중에 하나는 〈암굴의 성모〉의 소송문제 때문이었다. 수수께끼가 많은 이 작품이 마지막까지 어떠한 경과가 있었는지는 알 수 없지만, 어쨌든 1508년경에는 모든 일이 마무리되어 제작된 두 장(세 장이라는 설도 있음)중 한 장은 제대로 고객에게 납품되어 무사히 대금도 받았다고 한다.

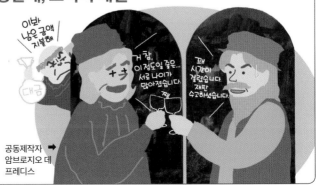

이봐, 남은 금액 지불해

거참, 이정도일줄무... 서로 나이가 많아졌습니다.

꽤 시간이 걸렸군요. 정말 수고하셨습니다.

대금

공동제작자 → 암브로지오 데 프레디스

숙부 프란체스코의 유산을 둘러싼 이복형제간의 법정투쟁

1507년 초, 숙부 프란체스코가 사망했다. 레오나르도에게 있어서 숙부는 어릴 때 가장 자신을 잘 돌봐주었던 형과 같은 존재로 다른 어떤 친척보다도 가까운 사람이었다. 하지만 숙부가 유산을 전부 레오나르도에게만 남긴다는 유언을 남기고 죽자 이복형제들은 화를 내며 레오나르도를 상대로 피렌체에서 소송을 벌였다.

내 전부를
레오나르도에게
물려준다.

←프란체스코

내가 돌아가신 아버지 세르 피에로의 유산을 받을 수 없다(서자이기 때문에)는 것에는 전혀 이의를 제기하지 않았다. 하지만 이번 건은 절대 양보할 수 없다!

너희들이 프란체스코 숙부에게 도대체 무엇을 해 주었느냐 말이다! 순전히 아이의 접근해서 세상일이 생판 남인 것처럼 내정해지 않았나!!

아니요, 당신은 서자이기때문에 우리가 정통 상속인입니다.

결과는 프랑스 왕에게 압력을 넣는 등 모든 수단을 강구한 레오나르도의 주장이 인정되는 것으로 끝났다.

단결한 이복형제 12명

공증인 이복형제 줄리아노(28)

다시 '해부학'에 힘을 쏟음, 〈트리블지오 기마상〉시안과 〈레다와 백조〉

'한시라도 빨리 돌아올 수 있도록'이라고 한 밀라노의 부름에 응답해서 유산 문제가 결론나길 기다리지 않고 레오나르도는 다시 피렌체를 떠나 그 후 두 번 다시 피렌체에 돌아가지 않았다.
그리고 이해심 많은(즉, 아무것도 요구하지 않는) 고용주 샤를 당부아즈의 비호 아래에서 레오나르도는 자신이 하고 싶었던 것만 몰두하는 나날을 보냈다.

이때 자주 등산을 했지.

해부학 데생의 걸작은 이 시기에 그려졌다고 추측되고 있다.

계속되는 방랑 여행, 1513년 로마로

1 후원자였던 샤를 당부아즈가 1511년
에 갑자기 죽자 밀라노의 정세는 갑
자기 불안정해졌다. 때문에 레오나
르도는 이번에는 줄리아노 데 메디치
(위대한 자 로렌초의 아들)의 초대장
을 믿고 로마로 향했다.

미켈란젤로, 〈천지창조〉, 천장화,
1512년 완성

로마는 당시 예술의 중심지로서 매
우 활기가 넘치고 있었다. 그리고 여
기에서 다시 세 거장이 한자리에 모
이게 되었다.

라파엘로, 〈아테네 학당〉, 제작 중

2 하지만 계속해서 시원하게 진격하는 두 명의 젊은이와는 달리 이때
의 레오나르도는 두드러진 작업을 남기지 않았다. 확실하게 알 수
있는 것은 새로 고용한 독일인 직공이 난봉꾼으로 문제만 일으켰다
는 것뿐이다.

해부학에 열심히 몰두하
고 있었는데, 이 독일인
직공의 밀고로 할 수 없
게 되었다.

3 1514년경, 소송문제로 옥신각신하고 있
던 이복형제 줄리아노가 로마를 방문하
여 레오나르도와 화해했다.

4 1515년, 교황 레오 10세와 프랑스 왕과의 회담이 볼로냐에서 열렸다. 그곳에 동행한 레오나르도는 마지막 후원자인
프랑수아 1세와 만나게 된다.

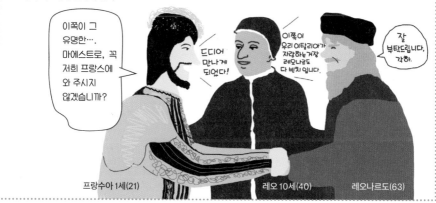

프랑수아 1세(21)　　　　레오 10세(40)　　　　레오나르도(63)

도마뱀의 등에 있는 팔랑팔랑한 비늘

1 어느 날, 로마에 있는 레오나르도의 포도농장을 관리하는 사람이 이상한 도마뱀을 잡아 왔다.

2 레오나르도가 그 이상한 도마뱀의 등에 다른 도마뱀의 비늘을 수은 혼합물로 붙여서,

3 상자에 넣어서 들고 다니면서 때때로 꺼내 보여 주면서 친구들을 놀라게 했다.

시작하기 전부터 끝난 후를 걱정하다

1 어느 날, 교황 레오 10세가 레오나르도에게 작품을 의뢰했다.

2 그러자 레오나르도는 금방 마무리로 바르는 덧칠제의 재료를 조합하여 끓이기 시작했다.

3 이 모습을 본 레오 10세는

> 이 사람은 어떠한 일도 완수할 수 있는 사람이 아니다.

마키아벨리에게 묻다

마키아벨리 씨는 민완 외교관으로서 매우 어려운 시기에 피렌체 공화국의 얼굴로 활약했죠?

네. 하지만 공화제가 무너지고 메디치 가문이 부활하자 반역자 취급을 받아 고문까지 받고 하마터면 처형당할 뻔했습니다.

레오나르도 씨와의 관계는 체사레 보르지아와의 외교문제로 시작되어 그 후 토목 관련 사업 등에 레오나르도 씨를 기용하기도 하는 등 여러 가지 일이 있었죠?

네, 함께 일도 했고 그에 대해서는 잘 알고 있습니다. 입장은 다르지만 그와는 격동의 시대를 피렌체인으로 함께 살아갔습니다.

단도직입적으로 묻겠습니다만, 레오나르도 씨를 어떻게 평가하고 있습니까?

저는 한 번 실각한 후에 권리를 되찾지 못했지만, 레오나르도 씨는 눈이 어지러울 정도로 변하는 권력자들을 상대로 힘차게 살아나갔습니다. 동포로서 마음으로나마 성원을 보냅니다.

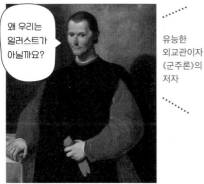

왜 우리는 일러스트가 아닐까요?

유능한 외교관이자 《군주론》의 저자

니콜로 마키아벨리

명성이 높은 수학자로 《복식부기》의 완성자

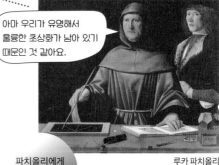

아마 우리가 유명해서 훌륭한 초상화가 남아 있기 때문인 것 같아요.

루카 파치올리

파치올리에게 묻다

파치올리 씨는 수학자로서 유명하지요?

네. 화가이자 수학자로서 명성이 자자했던 피에로 델라 프란체스카 선생님의 제자였고, 그분께 많은 것을 배웠습니다.

레오나르도 씨와도 꽤 깊은 우정을 유지하신 것 같은데요?

그는 나의 기하학 지식을 매우 높이 평가해 주었고, 나의 저작인 《신성비례론》에 매우 훌륭한 삽화를 그려 주었습니다. 답례라고 하기는 그렇지만 저는 청동 말에 사용할 브론즈의 양을 계산해 주었습니다.

밀라노를 떠난 후부터, 만토바, 베네치아, 피렌체를 계속 함께 다녔네요.

그렇습니다! 왜인지 본문에는 제가 전혀 나오지 않지만, 계속 함께 있었습니다. 그동안 계속 레오나르도 씨와 함께 기하학 연구에 힘썼습니다.

장년기

르네상스 패션통신

요새는 무늬가 있는 타이츠가 큰 유행! 하지만 입는 방법이 틀리면 생각지도 못한 사고도?! 멋쟁이들이 반드시 봐야 할 길거리 사진 특집.

베스트 드레서 상

루카 시뇨렐리, 〈적그리스도의 행적들〉(부분), 1500~1504년경, 오르비에토 대성당

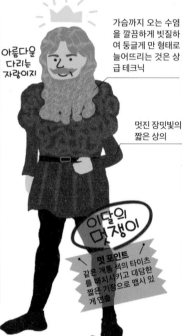

아름다운 다리는 자랑이지

가슴까지 오는 수염을 깔끔하게 빗질하여 둥글게 만 형태로 늘어뜨리는 것은 상급 테크닉

멋진 장밋빛의 짧은 상의

이달의 멋쟁이

멋 포인트
같은 계통 색의 타이츠를 매치시키고 대담한 짧은 기장으로 맵시 있게 연출.

※ 당시의 증언을 토대로 한 상상도입니다. 머리카락을 기르지 않았다는 설도 있습니다.

피렌체 출신의 레오나르도 다 빈치 씨

워스트 드레서 상

벗겨졌어
어?

루카 시뇨렐리, 〈성 베네딕투스전〉(부분), 1497~1498년, 몬테 올리베토 수도원

패셔니스타 레오나르도 씨에게 묻는 패션 철학

● 유행에 현혹되지 않는 독자적인 패션 감각

특출나게 아름다운 얼굴, 균형 잡힌 팔군의 비율 등 태어날 때부터 가지고 태어난 미모에 탁월한 미적 감각까지 갖춘 패션 센스로 항상 주목을 받는 레오나르도 씨.

그는 지금처럼 숨 가쁘게 빨리 변하는 유행에 대해서 비판적으로 이렇게 말했다.

"어떤 때에는 닭 볏 같은 장식을 하고, 어떤 때에는 소매가 밟히지 않게 항상 양손으로 들어야 할 정도로 길게 하고, 작은 옷이 유행할 때에는 꼭 끼어서 가끔 찢어지기도 했어. 여기에 폭이 너무 좁은 구두를 신어서 구두 안의 발가락이 포개어져서 물집투성이가 되기도 했지(쓴웃음)."

이렇게 그는 긴 기장이 주류일 때 일부러 좋아하는 빨간색 상의를 대담하게 짧게 잘라 그만의 개성으로 어

필한다. 물론 장미수나 라벤더 꽃으로 손을 향기롭게 하는 일도 소홀히 하지 않는다.

레오나르도 씨가 말하기를,

"화가인 사람은 항상 아름다운 복장으로 깨끗한 방에서, 때로는 음악대에게 음악을 연주하도록 하면서 편안하게 일을 해야만 해. 땀투성이, 대리석 가루투성이의 조각가와는 다른 것이지."

노년 레오나르도

1515~1519
(63~67세)

외모는
일흔이 넘어 보임

제자에게 조언하거나
가볍게 데생을 하는
유유자적한 생활

오른손은 마비됨

프랑수아 1세에게
고용되기 위해
프랑스로 이주

마지막 작업은
축전의 무대감독으로
활동

집은 호화 저택인
클로 뤼세 성

가끔 회화를
고치기도 함

멜치의 간병을
받으며 1519년
5월 2일 사망

멜치를 집행인으로
지명한 뒤
유언을 작성함

· · · · · · · · · · 〈이 시기의 후원자〉 · · · · · · · · · ·

프랑수아 1세

1515년, 폭풍우에 관한 많은 데생을 남기다

이제는 유채로 대작을 새롭게 그리는 일이 없어진 레오나르도였지만, 이 시기에는 수많은 폭풍우나 대홍수의 이미지화를 그렸다. 이 세상의 마지막과 같은 무서운 풍경은 거대한 해일에 습격 받은 세계를 연상시킨다. 계속해서 수력을 연구했던 레오나르도는 물이 가진 잠재적인 힘의 위협을 이해하고, 그 힘 앞에서의 인간은 너무나 무력한 존재라고 경고를 하고 싶었는지도 모른다.

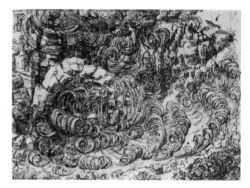

'큰 폭풍우의 맹위로 일어난 대홍수 속, 산 정상으로 도망친 부모, 자식과 동물들은 한 덩어리가 되어 공포 때문에 아연실색할 것이다. 물에 떠 있는 것 위에는 모든 종류의 동물이 이제는 다툼을 멈추고 한곳에 모여 북적거리고 있을 것이다. 하지만 겨우 살아남은 것들을 향해서 익사체가 파도와 함께 그칠 줄 모르고 부딪쳐서 그 생명을 빼앗을 것이다.'

(레오나르도의 수기에서 발췌·요약)

1516년, 프랑스행 결정

멜치 24세

살라이 36세

새로운 고용인 비라니스

로마에서의 후원자였던 줄리아노 데 메디치가 죽고 레오나르도는 진작부터 올 것을 권유했던 프랑수아 1세가 기다리는 프랑스로 가기로 결심한다. 이것이 마지막 여행이 되어 이제 이탈리아로 돌아올 일은 없을 것이라고 예감했는지 모든 짐을 프랑스로 가지고 갔다고 한다.

최후의 후원자
프랑수아 1세

프랑수아 1세
François I
(1494~1547)

좁고 작은 눈

거대한 코

> 레오나르도는 세계 최고의 지식인이자 대철학자이다!

덩치가 큼

레오나르도를
마음으로부터 존경

자신감이 대단함

활동적

영웅적 품격

오페라
〈리골레토〉의
모델이기도 함

예술을
이해함

야간 활동도
열심히

레오나르도를 진심으로 경애하던 프랑수아 1세는 레오나르도에게 작품은 아무것도 요구하지 않고 단지 대화할 수 있는 것만으로도 기뻐하며 사흘이 멀다 하고 레오나르도를 만나러 왔다고 전해진다.

레오나르도의 방문을 진심으로 기뻐한 프랑수아 1세는 살기 좋은 주택을 준비하고, 레오나르도뿐만 아니라 멜치와 주변 사람들에게도 선심을 써서 고액의 급여를 지급해 주었다.

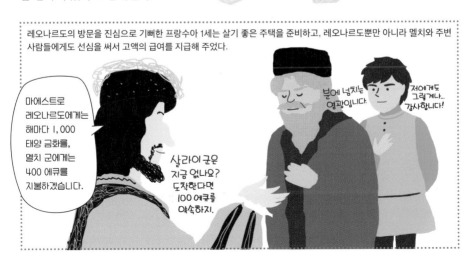

> 마에스트로 레오나르도에게는 해마다 1,000 태양 금화를, 멜치 군에게는 400 에큐를 지불하겠습니다.

> 살라이 군은 지금 없나요? 도착한다면 100 에큐를 약속하지.

> 분에 넘치는 영광입니다.

> 저에게도 그럴게나... 감사합니다!

79

최후의 땅, 앙부아즈에서

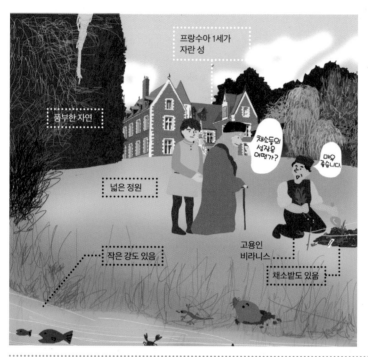

프랑수아 1세가 자란 성

풍부한 자연

넓은 정원

작은 강도 있음

채소들의 성장은 어떤가?

매우 좋습니다.

고용인 비라니스

채소밭도 있음

프랑수아 1세가 레오나르도를 위해 준비한 클로 뤼세 성은 일개 화가가 사는 곳치고는 이보다 더 좋을 수 없는, 귀족을 위한 저택이었다. 여기에서 레오나르도는 아무 부담 없이 약 3년간 유유자적한 생활을 하였다.

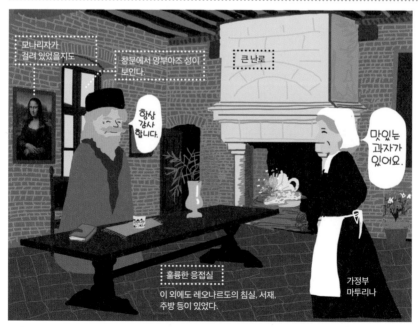

모나리자가 걸려 있었을지도

창문에서 앙부아즈 성이 보인다.

큰 난로

항상 감사합니다.

맛있는 과자가 있어요.

가정부 마투리나

훌륭한 응접실

이 외에도 레오나르도의 침실, 서재, 주방 등이 있었다.

취사, 세탁 등의 가사는 마투리나라는 가정부가 해 주었다.

안토니오 데 베아티스의 여행일지

노년의 레오 씨를 만난, 루이지 다라고나 (Luigi d'Aragona) 추기경의 서기

글로 뤼세에서 레오나르도 다 빈치 씨와 함께

추기경
루이지 다라고나

나, 베아티스

자화상 (?)

굉장한 해부도를 보여주었다.

멜치 씨도 그림의 달인

오른손이 약간 마비된 모습

1517년 10월 초순, 루이지 다라고나 추기경과 함께 앙부아즈를 방문하여 그 유명한 대예술가 레오나르도 댁을 방문했다.

레오나르도 씨는 일흔을 넘긴 노인으로(라고 생각했지만 나중에 물어 봤더니 아직 예순다섯이었다고 한다! 실례했습니다!) 우리에게 완벽하게 마무리된 세 장의 그림과 해부학에 관한 소묘 등을 보여주었다.

해부학은 엄청난 작업으로, 지금까지 아무도 할 수 없었던 남녀의 몸을 상세히 그려 기록한 작업물을 우리들은 두 눈으로 직접 볼 수 있었다. 레오나르도 씨는 지금까지 모든 연령의 남녀를 30구 이상 해부했다고 말했다.

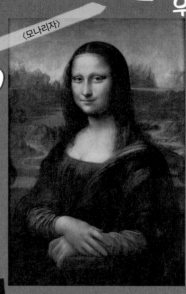

이것이 우리가 목격한 완벽하게 마무리된 세 점의 걸작 회화!!

〈모나리자〉

아직 완성되지 않아서...

얼마라도 낼테니까!

가고싶어~

그림을 꼭 갖고 싶다는 다라고나 추기경

〈세례자 요한〉

〈성 안나와 성 모자〉

레오나르도 씨는 '물이 가진 성질이나 다양한 기계, 그 외에 많은 사물의 내용에 대해서 방대한 서적을 써 왔다'고 말해 주었습니다. 그것들은 이탈리아어로 쓰여 있다고 합니다. 출판된다면 분명히 세계에 많은 도움이 될 것이라고 생각합니다.

설마 엄청난 것을 눈 앞에 두고 있는 거야?

축전 무대감독으로서의 시들지 않는 열정!

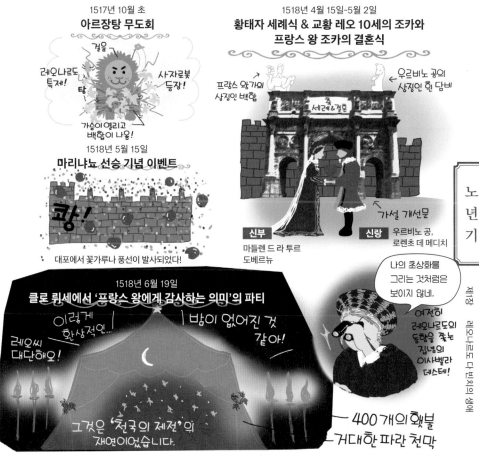

1517년 10월 초
아르장탕 무도회

걸음

레오나르도 특제!

탕

사자로봇 등장!

가슴이 열리고 백합이 나옴!

1518년 5월 15일
마리냐뇨 선승 기념 이벤트

쾅!

대포에서 꽃가루나 풍선이 발사되었다!

1518년 4월 15일-5월 2일
황태자 세례식 & 교황 레오 10세의 조카와 프랑스 왕 조카의 결혼식

프랑스 왕가의 상징인 백합

우르비노 공의 상징인 흰 담비

축 세례&결혼

신부
마들렌 드 라 투르 도베르뉴

신랑
우르비노 공, 로렌초 데 메디치

가설 개선문

나의 초상화를 그리는 것처럼은 보이지 않네.

여전히 레오나르도의 동향을 쫓는 집념의 이사벨라 데스테!

1518년 6월 19일
클로 뤼세에서 '프랑스 왕에게 감사하는 의미'의 파티

이렇게 환상적인...

밤이 없어진 것 같아!

레오씨 대단해요!

그것은 '천국의 제전'의 재연이었습니다.

400개의 횃불

거대한 파란 천막

이제 거의 그림은 그리지 않고 완전히 은둔 생활에 들어간 레오나르도였지만, 사실은 죽기 전까지 축전과 제전의 무대감독으로서 정력적으로 활동하고 있었다고 한다.

게다가 1517년 가을부터 다음해 6월까지 약 반년 동안에는 네 개의 큰 행사가 열렸다. 이 모든 행사에 레오나르도가 어느 정도 관여하고 있었는지는 자세히 알 수 없다. 하지만 '천국의 제전'을 재연한 연회가 프랑스 왕을 위해 열렸다고 곤자가 가문(이사벨라 데스테가 시집간 곳)에 보내진 편지에 기록되어 있다.

이 '천국의 제전'의 재연은 1518년 6월 19일 프랑스 왕에게 감사를 표현하기 위한 행사로 열렸다. 레오나르도의 명성을 한 번에 넓힌 밀라노의 제전으로부터 28년. 또다시 레오나르도는 꿈같은 마술을 오랜 시간에 걸친 경험과 기술의 집대성으로 모두에게 선사했다고 상상된다. 이것이 레오나르도의 생애 마지막 작업이 되었다.

83

레오나르도의 유언

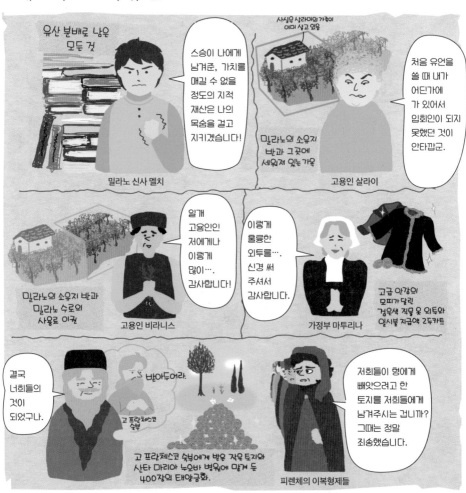

마지막 축제로부터 약 10개월 후인 1519년 4월 23일에 레오나르도는 유언을 적었다.

레오나르도는 주변에 신세를 진 사람들, 살라이, 그리고 이복형제들에게 각각 알맞은 유품을, 그리고 유언 집행인으로 지정한 멜치에게는 '그 이외의 모든 것'을 남겨주었다.

레오나르도의 최후와 장례식

유언을 적고 난 9일 후인 1519
년 5월 2일, 레오나르도는 조용
히 숨을 거두었다. 향년 67세로
마지막까지 곁에 있던 사람은
멜치였다.

스승님, 죽지 마세요.

멜치, 뒤를 부탁해.

이의, 반론은 있지만

바사리가 전하는 또 하나의
레오나르도의 마지막

'프랑수아 1세의 품속에서…'

레오나르도가 마지막 성사를 다 받고 난 후 프랑수
아 1세가 나타났다. 레오나르도는 몸을 일으켜 병
세를 이야기하면서 자신이 얼마나 많이 예술작품
을 완성시키지 못하고, 신을 거역하고, 사람들에
게 상처를 입혔는지 후회했다. 마지막 경련이 찾아
왔을 때, 프랑수아 1세는 레오나르도의 머리를 받
쳐주었다. 그대로 레오나르도는 왕의 품에서 숨을
거두었다.

앵그르, 〈레오나르도 다 빈치의 죽음〉, 1818년,
프티팔레 미술관, 파리

사후의 모든 것을 맡게 된 멜치는 유언대로 장례식을 집행했다.

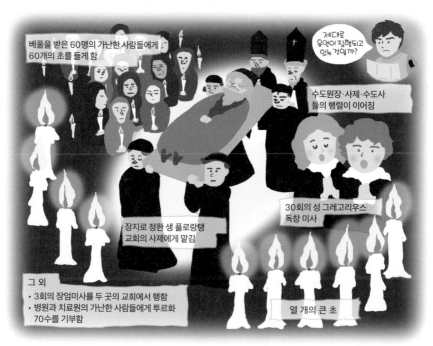

베풂을 받은 60명의 가난한 사람들에게
60개의 초를 들게 함

제대로
우악이 집행되고
있는 거일까?

수도원장·사제·수도사
들의 행렬이 이어짐

장지로 정한 생 플로랑탱
교회의 사제에게 맡김

30회의 성 그레고리우스
독창 미사

그 외
• 3회의 장엄미사를 두 곳의 교회에서 행함
• 병원과 치료원의 가난한 사람들에게 투르화
　70수를 기부함

열 개의 큰 초

모든 것을 맡게 된 멜치

울고만 있으면 안 돼.

나는 인류의 보석을 맡은거야.

레오나르도가 사망했을 때, 멜치는 스물일곱 살이었다. 그 후에도 멜치는 스승의 기대를 배신하지 않고 평생 동안 남겨진 레오나르도의 유품을 '마치 성스러운 유물처럼(바사리)' 다루었다고 한다. 그가 죽은 후, 안타깝게도 수기나 소묘 등이 흩어져 사라지기도 했지만, 멜치가 일정 기간 소중하게 지킨 덕분에 레오나르도의 수기가 상당수 남아 있을 수 있었다.

멜치의 편지

레오나르도가 죽고 나서 약 1개월 뒤인 6월 1일, 멜치는 레오나르도의 이복형제들에게 스승의 죽음을 알리는 편지를 썼다. 그것은 스승에 대한 감사와 슬픔으로 가득한 감동적인 편지였다.

1519년 6월 1일
세르 줄리아노 님과 그 형제님

이미 당신들의 형이신 레오나르도 선생님의 죽음을 알고 계실 거라고 생각합니다. 그분은 저에게 있어서 가장 좋은 아버지였습니다. 선생님의 죽음으로 인한 저의 괴로움을 표현하는 것은 불가능합니다. 제가 살아 있는 동안 영원히 이 불행을 느끼겠지요. 왜냐하면 선생님은 저에게 매일매일, 열렬한 애정을 보여 주셨기 때문입니다. 그분을 잃은 일은 모든 사람들의 슬픔입니다. 자연에는 이미 그러한 분을 만들어내는 힘은 없겠지요. 전능한 신이 그분에게 영원의 평안을 주셨듯이. 선생님은 5월 2일, 산타 마리아 마조레 교회의 성사를 받고 마음의 준비를 하고 계신 상태에서 돌아가셨습니다.

형...

← 세르 줄리아노 (40세)

(이하 생략)

1 장의, 매장을 집행하여 유품 정리를 끝낸 멜치는 프랑수아 1세에게 세 점의 회화 작품을 주었다. 그리고 비라니스와 함께 스승과 관련된 모든 추억의 물품을 싣고 고향 이탈리아로 향했다.

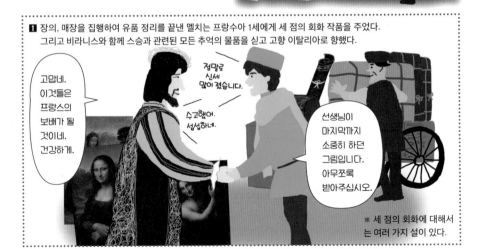

고맙네. 이것들은 프랑스의 보배가 될 것이네. 건강하게.

정말로 신세 많이 졌습니다.

수고했어. 섭섭하네.

선생님이 마지막까지 소중히 하던 그림입니다. 아무쪼록 받아주십시오.

※ 세 점의 회화에 대해서는 여러 가지 설이 있다.

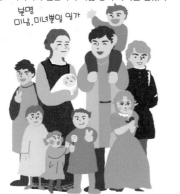

2 그 후, 멜치는 밀라노에서 가장 미녀로 명성이 높았던 앙졸라 란도리아니와 결혼하여 여덟 명의 아이를 얻었다.

붙명
미녀, 미녀붙일 일가

3 방대한 양의 레오나르도의 수기 중에서 특히 회화에 관한 기술을 모아서 〈회화론〉을 편찬하는 데에 진력했다.

이야,
그런데 선생님
뒤죽박죽으로
쓰셨구나.

4 레오나르도의 유고를 보러 많은 사람들이 방문했지만 그때마다 멜치는 흔쾌히 스승의 작업을 보여 주었다.

정말로 소문과 다르지
않은 신사구나.

네,
선생님은
정말로 훌륭한
분이었습니다.

바사리 55세

1566년, 바사리 방문

5 멜치의 사후, 그의 자손들은 남겨진 수기의 가치를 몰라서 잃어버리고 말았다.

죄송합니다. 제 마음대로
가지고 갔습니다. 돌려
드리겠습니다.

아, 괜찮습니다.
필요 없어요.

아버지의
취미였어요.
아직 많이
남아 있으니까
가져가세요.

귀중한
물건이라고...

멜치 74세

살라이의 죽음

살라이는 레오나르도에게 받은 유산과 자신의 재테크 재능을 구사하여 의외로 유유자적하게 생활했다고 하지만 마지막까지 나쁜 소행을 고치지는 못했다고 한다. 1524년, 향년 44세에 불의의 사고로 사망했다.

사망 원인에는 여러 가지 설이 있음

유탄
사망설

사살설

총 폭발설

탕

레오나르도 다 빈치가 잠든 곳

레오나르도는 유언대로 앙부아즈에 있는 생 플로랑탱 교회에 매장되었다. 하지만 그 후, 이 교회는 프랑스 혁명 때 파괴되어 그의 유해도 사라지고 말았다.

하지만 1863년, 시인이자 레오나르도 연구가이기도 했던 아르세느 우세이라는 인물이 생 플로랑탱 교회의 터를 파 보았더니 레오나르도의 묘비명 파편과 '놀랄 만한 크기의 두개골'을 발견했다고 발표했다. 현재 앙부아즈 성에 있는 생 위베르 예배당 안의 레오나르도 다 빈치의 무덤에는 이때 발견된 유골이 안치되어 있다.

오늘날까지 방대한 수기를 남긴 레오나르도 다 빈치. 몇백 년 동안 많은 연구가가 그 수기를 기초로 그의 실상에 접근하려는 노력을 거듭해 왔다. 하지만 그의 생애는 아직도 많은 부분이 수수께끼에 둘러싸여 있다. 그러한 레오나르도에 걸맞게 그가 잠든 장소도 수수께끼로 가득 차 있다.

제2장

레오나르도 다 빈치의
업적

레오나르도의 진품인지 아직 결론이 나지 않았지만…

〈수태고지〉

1473-1475년경, 우피치 미술관, 피렌체

지금부터는 저 명화가 간단한 해설을 담당하겠습니다.

이 그림은 몇 개의 '레오나르도적 요소'에 의해 '레오나르도 다 빈치의 작품'으로 되어 있습니다.

훗날 레오나르도의 대표적 표현 기법인 **'공기 원근법'**을 예감하게 하는 배경

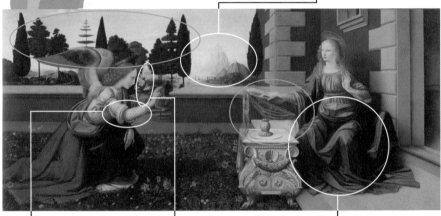

'**백합**'도 꼭 닮은 밑그림이 남아 있다.

베로키오 공방에서 배운 고도의 '**주름 표현**'

레오나르도가 직접 그린 '**천사의 팔**'의 습작이 발견되었다.

너는 어떻게 생각해?

스스로 말하기 좀 그렇지만…

왜 나의 진품인지 의심되냐고? 사실은 독서대의 위치에서 페이지를 넘기고 있는 오른손이 불가능한 각도로 그려져 있는 점, 배경의 나무들이 나의 작업이라고 하기에는 이상하다는 점 등 몇 가지 의문점이 있어.

청년 레오나르도

〈지네브라 데 벤치의 초상〉

1478-1480년경, 내셔널 갤러리, 워싱턴

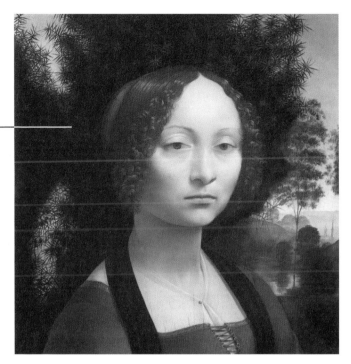

배경의 **두송**(노간주 나무, 이탈리아어 ginepro)은 **'여성의 덕'을 상징하는데, 이는 지네브라**(ginevra)의 이름과 발음이 비슷한 이유로 지네브라의 덕을 칭송하는 익살로 볼 수 있다.

지네브라를 이렇게 우울한 얼굴로 만든 멋쟁이 남자들의 유혹

플라톤적 연애란?

당시 지적인 상류 계급 사이에서만 유행했던, 시나 편지 속에서만 열렬히 상대를 칭찬하거나 사랑을 고백하는(육체관계는 동반하지 않는다) 정신적인 연애를 말한다. 그래서 기혼자들끼리도 편지를 주고받는 일이 있었다.

나 그런것 질색이야.

지네브라는 부잣집에서 태어나 아름다움과 총명함을 가진 아가씨였으며, 열여섯 살 때 직물상과 결혼했다. 하지만 베네치아에서 온 멋진 남자 베르나르도 벰보는 지네브라에게 공공연히 플라톤적 연애 게임을 걸기 시작했다.

하지만 벰보에게는 처자식이 있었고, 일이 끝나자 그는 곧 베네치아로 돌아가 버렸다. 울상이 된 지네브라는 시골에 틀어박혀 아이도 없이 과부로 1520년경 사망했다고 한다. 이 초상화는 보답받지 못한 사랑에 찌든 여성의 심정을 나타내고 있는지도 모른다.

인간의 감정 표현과 해부학적 인체 표현이 맺은 뛰어난 결실

〈성 히에로니무스〉

1480-1482년경, 바티칸 미술관, 로마

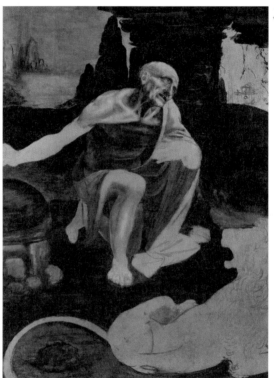

깜짝 놀랄 만한 발견의 에피소드

19세기 초에 어떤 추기경이 경매로 머리 부분이 잘린 패널이 사용된 옷장을 구입했다. 그 후, 그 추기경은 우연히 로마의 구두수선 가게에서 의자의 보강재로 사용되던 머리 부분의 그림 조각을 발견했다. 그래서 그 그림 조각을 끼워 넣어 복원했더니 누구도 의심할 수 없는 레오나르도의 진품으로 되살아났다.

〈레오나르도와 동시대의 '성 히에로니무스' 비교〉

성 히에로니무스는 사자와 함께 그려지는 경우가 많다. 이는 어떤 사자의 다리에 박힌 가시를 성 히에로니무스가 뽑아 주었더니 그 후 계속 성인의 옆을 떠나지 않았다는 전설에서 온 것이다. 또는 서재에서 서적을 읽는 학자로 그려진 경우도 있다.

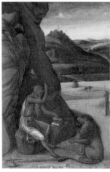

조반니 벨리니, 1450년경, 바버 예술박물관, 버밍엄

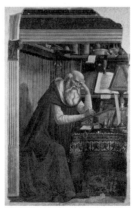

기를란다요, 1480년경, 오니산티 교회, 피렌체

나는 작은 물건과 같은 세부의 철저한 묘사에 집착했습니다.

프레스코로 이렇게까지 그리는 것은 힘들었습니다.

기를란다요

〈동방박사의 경배〉

1481~1482년, 우피치 미술관, 피렌체

레오나르도의 자화상?

그 후, 반복해서 등장하는 '**말**'이 이미 등장

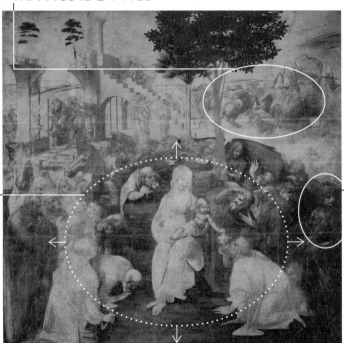

구세주가 도래한 충격이 성 모자의 동심원상으로 전해지는 모습이 그려져 있다.
이 발상은 〈최후의 만찬〉에서 다시 사용되었다.

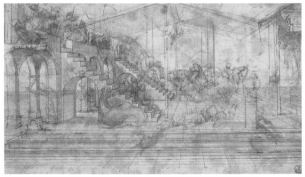

〈동방박사의 경배〉의 배경을 위한 원근법 습작, 1481년, 우피치 미술관, 피렌체

〈동방박사의 경배〉는 처음으로 레오나르도의 회화에 대한 사상이 결실을 맺은 작품이다. 즉, 이 세상에 존재하는 가능한 한 많은 동물이나 인간의 용모, 감정, 움직임, 구조를 조사하고, 자연현상도 과학적인 시선으로 관찰하고 철저하게 분석한 것을 회화에 표현하였다.

치밀하게 계산된 회화 구성입니다. 레오나르도 선생님은 이 〈동방박사의 경배〉를 위해서 이처럼 많은 습작을 그리는 등 엄청난 노력을 기울였습니다.

르네상스에서 가장 뛰어난 재색을 겸비한

〈흰 담비를 안고 있는 여인〉

1489~1490년, 차르토리스키 미술관, 크라쿠프

꽤 훌륭한 표현이네요.

당시에 이 그림을 본 시인 벨린 치오니(《천국의 제전》의 대본 작가)는 "레오나르도는 이야기하지 않고 무언가에 귀를 기울이는 듯한 모습을 그렸다"라고 표현했다.

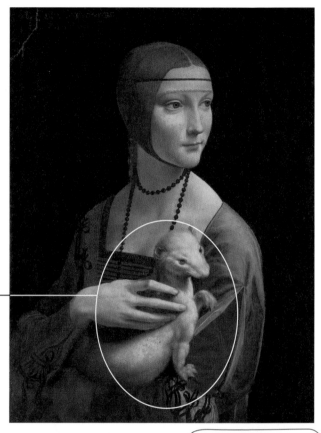

흰 담비는 세실리아의 성인 갈레라니(그리스어로 담비를 '갈레'라고 한다)를 암시하고 있는 동시에 일 모로의 상징이었다.

당신 정말로 웃이 좋앗네
레오나르도가 그림을 그려주다니
이사벨라 언니, 미안해요
당신이 그 집착이 문제였던 거 같아요!

세실리아 갈레라니
(1473~1536)

평범한 집안에서 태어났으며, 그녀가 일곱 살 때 아버지를 여의고, 여섯 오빠와 함께 유복하지 않은 어린 시절을 보냈다. 그리고 열네 살에 일 모로의 애인이 되었다. 1491년, 일 모로가 베아트리체 데스테와 결혼한 해인 5월에 장남을 출산했다. 잠시 동안은 성 근처에 살았지만, 1492년에 베르가미니 백작에게 시집갔다. 예술에도 조예가 깊었고, 문학가 등의 예술가들을 열심히 지원했다.

그녀의 아름다움은 보시는 대로이고, 게다가 매우 총명한 여성이기도 했습니다. 이 초상화에 〈모나리자〉를 뛰어넘는 매력이 있다고 말하는 사람도 있습니다.

이야... 그녀는 정말로 멋진 여성이었습니다.

일 모로를 둘러싼 여성들

1 일 모로는 현명하고 아름다운 세실리아를 총애했다.

오오, 세실리아, 나의 천사♥ 당신의 의견을 들려주게.

제가 도움이 된다면…

2 하지만 일 모로는 이미 정략적인 결혼을 약속하고 있었고, 곧 그 결혼을 실행해야 할 때가 다가오고 있었다.

데스테 자매

알겠습니다.

언니 이사벨라 동생 베아트리체

미안해. 동생과 결혼해야만 해…

3 1491년 1월 성대한 결혼식이 거행되었다.

39세 16세

예시아 여참 물론 나도 한몫을 했지.

4 성을 나가게 된 세실리아는 장남을 출산한 후, 베르가미니 백작과 결혼하게 되었다.

모두 없어져 버렸어.

그럼 먼저.

하지만 그 후 베아트리체도 세 번째 아들을 사산하면서 1497년 스물두 살의 젊은 나이로 죽었다.

이사벨라 데스테, 제부(일 모로)의 옛 애인(세실리아)에게 막무가내로 부탁

1498년 4월 26일
오늘 지오반니 벨리니의 아름다운 그림을 보고 있자니 레오나르도의 작품과 비교해보고 싶어졌습니다. 그래서 당신을 모델로 한 초상화를 떠올렸습니다. 그러한 이유로 고용인에게 그 초상화를 건네주지 않겠습니까? 비교뿐만 아니라 당신의 얼굴을 보는 즐거움도 있습니다. 그림은 비교해 본 후에 금방 돌려 드리겠습니다.

좀 빌려줘

1498년 4월 29일
나의 초상화를 보고 싶다고 하신 편지를 보았습니다. 만약, 저와 많이 닮았다면 기쁘게 빌려 드리겠지만…. 하지만 화가의 잘못 때문은 아닙니다. 그보다 솜씨 좋은 화가를 발견하는 것은 불가능하다고 생각합니다. 다만 제가 젊었던 시절에 그려진 것이 원인입니다. 그러나 제 호의의 징표로 받아주십시오. 당신의 부탁이라면 초상화뿐만 아니라 무엇이든지 드리겠습니다.

아아, 네 꿈…

당신의 하인 세실리아 갈레라니.

어떻게든 레오나르도가 그려 주길 바랬지만 결국 포기하고 티치아노가 그려 주었지. 어쨌든 그도 좋은 화가지만….

티치아노, 〈이사벨라 데스테의 초상〉, 1534-1536년경, 빈 미술사 박물관, 빈

이 그림을 레오나르도 작품이라고 생각하던 시기도 있었지. 잘 그리면 내가 아니라 레오나르도가 그렸다고 해서 손해였어.

암브로지오 데 프레디스, 〈베아트리체 데스테의 초상〉, 1490년경, 암브로시아나 국립 회화관, 밀라노

진정한 불멸의 명화

〈최후의 만찬〉

1495~1497년경, 산타 마리아 델레 그라치에 성당, 밀라노

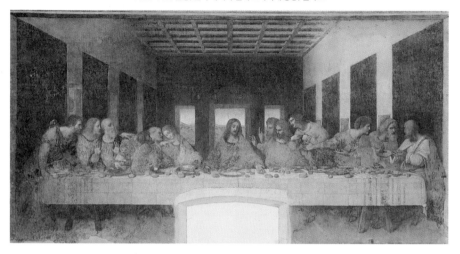

몇 번이나 파멸의 위기를 맞았지만 결코 사라지지 않았다

'불멸의 명화'의 자취

1550년대 바사리가 보러 왔을 때에는 이미 열화(劣化)가 꽤 진행되어 있었다.

어라, 큰 반점 밖에 보이지 않아.

우리의 시대이 되었다.

우걱 우걱

17세기 말의 나폴레옹 시대에는 마구간으로 사용되었다.

제2차 세계대전이 한창일 때, 연합군의 밀라노 공습에 의한 파괴를 염려한 수도사들은 그림 앞에 흙을 담은 자루를 쌓아 올렸다.

서둘러 쿵쾅이다

앞으로 100개는 더 필요해

몇 개 더 필요해?

폭탄으로 인해 교회는 파괴되었지만, 수도사들이 쌓은 흙더미 때문에 〈최후의 만찬〉은 기적적으로 살아남았다.

〈최후의 만찬〉 비교

〈최후의 만찬〉은 옛날부터 자주 그려지는 테마였지만, 그 구도는 시대에 따라 변화해 왔다. 14세기 전반에는 모두 테이블을 둘러싸는 방식, 레오나르도 시대에는 옆으로 늘어서서 유다만 조금 앞에 두는 것이 주류였다. 레오나르도는 처음으로 옆으로 늘어선 사람들 속에 유다도 넣어 인물 묘사만으로 배신자를 감상자에게 알릴 수 있는 참신한 구도에 몰두했다.

14세기 전반

요한은 완전히 잠들어 있다. 요한은 그리스도에게 가장 사랑받는 제자였기 때문에 정답게 그려지는 것이 일반적이었다.

노란색 옷을 입고, 대접에 손을 넣고 있는 것이 유다

이렇지.

이렇게해서 누가 누구인지 알 수 있을까?

살라이

지오토, 1305년경, 스크로베니 예배당, 파도바

갈색 광륜을 꼭 얼굴 앞에 그리는 방법밖에는 없었을까?

15세기 후반

배경이 되는 풍경에 꽤 공을 들였다. 새가 날고 있고, 그리스도의 부활을 상징하는 공작새도 보인다.

기를란다요, 1486년, 산 마르코 미술관, 피렌체

혼자 이쪽에 있어도 아무렇지도 않은 평온한 태도의 유다

단정하고 청결한 테이블보

레오나르도의 만찬 메뉴

붉은 와인

생선의 잘린 면에 레몬도 함께

빵

오렌지

꽤 맛있어 보이는 메뉴잖소, 레오군.

연회를 좋아하는 보티첼리

97

수수께끼에 쌓인

〈암굴의 성모〉(파리 버전)

1483-1485년경, 루브르 미술관, 파리

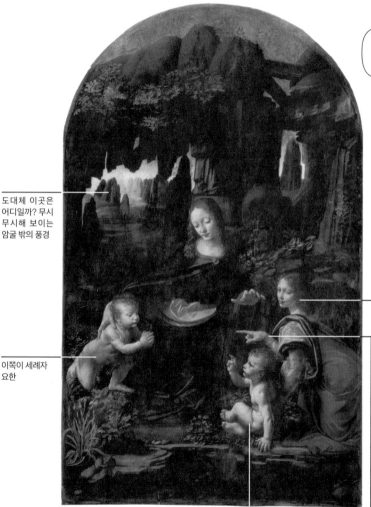

오른쪽 페이지에 있는 런던 버전과의 차이를 발견해 보세요.

공동제작자 암브로지오 데 프레디스

도대체 이곳은 어디일까? 무시무시해 보이는 암굴 밖의 풍경

이쪽이 세례자 요한

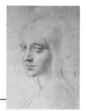

〈천사의 머리 부분〉 습작, 세상에서 가장 아름다운 데생이라고 말하는 사람도 있다.

세례자 요한에게 축복을 주는 아기 그리스도

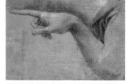

〈천사의 손〉 습작, 손을 표현하는 것에 대한 레오나르도의 집착은 예사롭지 않았다.

파리 버전이 먼저 그려져 레오나르도가 관여했다는 것이 좀 더 인정받는 사실이다. 의뢰한 고객의 의견에 따르지 않은 그림이었기 때문에 다른 사람에게 팔렸다고 생각된다.

〈암굴의 성모〉(런던 버전)

1495-1499년경 및 1506-1508년, 내셔널 갤러리, 런던

당신은 어느 쪽이
더 맘에 드나요?

이 쪽은
내가
그다지
관여하지
않은 것 같은…

하지만
잘
완성되었어.

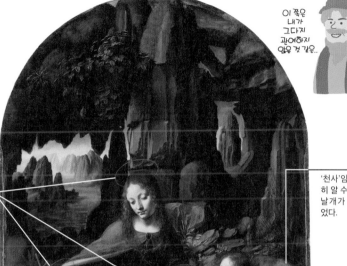

(레오나르도는
탐탁지 않았던?)
성스러움을 표현
하기 위한 광배
가 모두 추가되
었다.

이쪽의 아기가
'세례자 요한'임
을 확실히 알 수
있도록 십자가가
추가되었다.

'천사'임을 분명
히 알 수 있도록
날개가 추가되
었다.

이쪽을 향해 있
던 의미심장한
시선은 세례자
요한 쪽으로 향
했다.

수수께끼에 쌓
인 '가리키는 손'
이 삭제되었다.

두 장이 제작된 내막 등에는 다양한 설이 있지만, 결론이 나지 않았다.
하지만 분명히 런던 버전이 의뢰한 고객인 교회가 원하는 요소(광배나
십자가 등)가 더해져 있기 때문에 파리 버전에서 문제가 있던 부분이
수정되어 납품된 것이 아닐까 하고 추측된다.

이의 없는 세계 제일의 유명한 미소

〈모나리자〉

1503-1506년경, 루브르 미술관, 파리

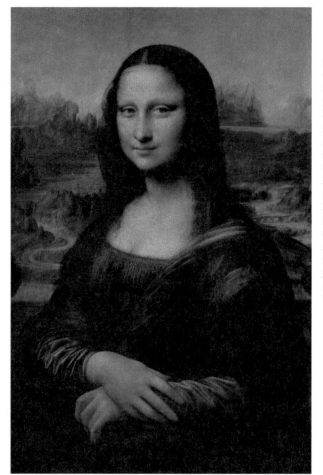

이 그림은 손에서 놓을 수 없어서 마지막까지 수중에 두고 조금씩 계속 고쳤어.

약 500년에 걸쳐 진행된 '모델은 누구인가'에 대한 논쟁이 2008년에 일단 종지부를 찍었다. 독일 하이델베르크 대학교 도서관의 장서 여백에 '화가 레오나르도 다 빈치는 지금 세 장의 그림을 그리고 있고, 하나는 지오콘도 부인인 리자이다. (생략) 1503년 10월'이라고 적힌 16세기 당시의 기록이 발견되어 현재에는 **모나리자의 모델이 지오콘도 부인 리자**라는 것으로 일단 결론이 나 있다.

리자 델 지오콘도 (1479-1542)

피렌체의 오랜 귀족 집안에서 태어났다. 그다지 유복하지는 않았지만 근교의 시골에 작은 토지를 가지고 있었고, 일가는 피렌체 시내에서 쾌적하게 생활하고 있었다. 리자는 열다섯 살에 의류상 프란체스코 델 지오콘도와 결혼했다. 남편은 세 번째 결혼이었고, 둘은 다섯 명의 아이를 얻었다.

프란체스코는 비단이나 직물 장사로 성공하여 후에는 정부의 요인까지 되었다. 메디치 가문과 깊이 연계되어 메디치 가문이 추방되었을 때에는 투옥된 벌금을 대신 내게 되었으나 메디치 가문이 부활하면서 해제되었다. 리자는 자식을 하나 잃었지만, 대체로 평온하고 행복한 일생을 보내다가 63세에 병으로 죽었다.

'미소 짓는 초상화'는 금기?

〈모나리자〉로 말하자면 역시 그 미소가 항상 화제의 중심이 되지만 사실 〈모나리자〉 이전에 자연스럽게 미소를 지으면서 시선을 던지고 있는 초상화의 수는 매우 적었다. 그 이유는 '미소'나 '웃음'을 금기시했던 중세 유럽의 그리스도교적인 사고방식이 배경이라고 할 수 있다.

안토넬로 다 메시나, 〈남자의 초상〉, 연도 불명, 만드랄리스카 박물관, 체팔루

이때 수수께끼 같은 미소를 띤 '남자의 초상'을 그린 화가가 있었다. 바로 이탈리아 화가 안토넬로 다 메시나이다. 그는 레오나르도보다 약간 앞선 시대에 활약한 인물로 '유채 기법을 이탈리아에 도입한 화가'로 역사에 이름을 남기고 있다. 초상화의 달인이기도 했던 그의 작품 중에서 이 '남자의 초상'은 세 번의 복원을 받았음에도 불구하고 지금까지 육안으로 분명히 확인할 수 있을 정도로 눈 주변을 중심으로 심하게 긁힌 것 같은 상처가 남겨져 있다. 예전 소유자가 이 악마적인 미소를 참지 못하고 발작적으로 상처를 입힌 것이라고 한다.

'미소'에는 이처럼 보는 사람에게 무엇인가 강렬한 감정을 일으키게 하는 힘이 있고, 그런 까닭으로 그리스도 교회로서도 특별히 경계했는지도 모른다.

레오나르도가 미소를 그린 것은 '초상화는 진지한 얼굴이 아니면 안 된다'는 관습을 타파하고 새로운 미의 가치관을 제시하는 도전이었을지도 모르겠다.

모나리자 스마일

미소를 끌어내는 레오만의 방법

바사리에 따르면, 레오나르도는 초상화 모델이 종종 짓게 되는 '우울한 표정'이 되지 않도록 하기 위해 음악가나 익살꾼을 방으로 불러 리자의 자연스러운 미소를 끌어냈다고 한다.

큰 위안이 되는

〈성 안나와 성 모자〉

1502-1513년경, 루브르 미술관, 파리

레오나르도는 이 그림 속에서 세 명의 인물이 복잡하게 얽혀 있는 구도를 야심차게 시도했다. 이 구도는 후세 화가들의 본보기가 되었고, 여기에 과장이나 비꼬는 것을 강조한 마니에리스모로 이어졌다.

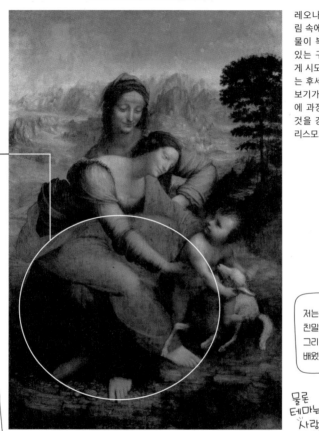

분별이 어려울 정도로 복잡하게 얽혀 있는 구도는 이 세 인물이 매우 강하게 결속되어 있음을 표현하고 있다.

저는 성 모자의 친밀함을 그리는 방법을 배웠습니다.

물론 테마는 사랑♥ 입니다.

나는 더 비꼬아서 어깨 너머에서 아기를 받는 포즈로 했지.

영감치고 아이디어는 좋았어.

뭐? 부자연스러워? 괜찮아!

미켈란젤로, 〈톤도 도니〉, 1503-1504년, 우피치 미술관, 피렌체

라파엘로, 〈의자의 성모〉, 1513-1514년경, 팔라티나 미술관, 피렌체

〈세례자 요한〉

1513-1516년경, 루브르 미술관, 파리

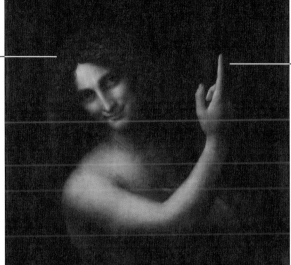

풍부한 곱슬머리는 살라이의 특징을 연상시킨다.

세례자 요한의 상징인 십자가를 가지고 있는 것이 겨우 보인다. 하지만 이것은 레오나르도가 그린 것이 아니라 복원가가 그렸다는 설도 있다.

나처럼 그리는 방법이 일반적이지만….

모발 끝을 위로 뻗쳐있다.

십자가

모피

보기 매우 어렵지만, 세례자 요한이 입고 있는 옷의 기본인 모피를 두르고 있다.

이것이 종이 부수 있는 세례자 요한 상 (피렌체 수호 성인)

발이 더럽다!!

레오나르도가 노년에 그렸다고 여겨지는 작품이다.
몇 번이나 덧칠한 니스로 인해 칠흑 같은 어둠을 만들어냈다. 어둠 속에서 떠오르는 세례자 요한의 인물상은 종래 그려진 요한의 인물상과는 동떨어진 느낌이어서 보는 사람에게 경건한 기분보다 불쾌감을 준다. 미소는 무엇을 의미하는 것일까? 하늘을 향한 손가락은 무엇을 나타내고 있는 것인가? 모델은 살라이인 것인가? 의뢰한 사람은 누구인가?
인생의 끝에 피렌체의 수호 성인인 세례자 요한을 그린 레오나르도. 이국땅에서 마지막을 보내기로 결심한 화가가 고향을 그리는 마음을 나타내고 있는 것일까?
마지막 작품도 다른 작품과 마찬가지로 수수께끼로 가득 차 있다.

살라이 씨는 좋겠습니다. 몇 번이나 스승님이 그려 주셔서…

그건 말이야, 멍치군

자네와 나눈 사랑받는 방법이 달라.

…그렇습니까?

여성의 얼굴

이만큼 우아하고 아름다우며 자애로운 여성상을 다른 화가들은 그릴 수 없다.

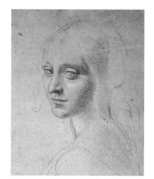

〈암굴의 성모〉 천사의 습작, 1483년경,
토리노 왕립미술관, 토리노

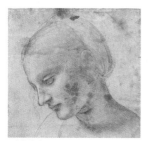

〈리타의 성모〉 습작, 1490년경, 루브르
미술관, 파리

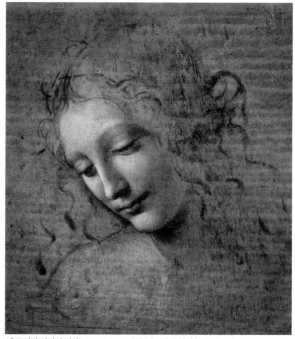

〈흐트러진 머리의 여자〉, 1506~1508년경, 파르마 국립미술관, 파르마

모델을 고를 때의 마음가짐

아름다운 얼굴부터 **뛰어난 부분만을**
고른다. 그리고 자기 판단에 맡기지
않고, 일반적인 평가가 뒷받침될 수
있는 얼굴을 고른다. 왜냐하면 사람
은 자주 자신과 닮은 얼굴을 **고르기**
때문이다. 만약 당신이 못생겼다면
못생긴 얼굴을 고를 것이 틀림없다.

머리카락을 그릴 때의 마음가짐

얌전하게 머리를 묶거나 아라비아고무
로 굳힌 것은 그리지 말아야 한다. 머리
카락은 젊게 보이는 얼굴 주변에 희미한
바람과 함께 흔들리게 하고, 다양한 나
부낌으로 우아하게 연출한다.

여성을 그릴 때의 마음가짐

• 함축적인 느낌의 태도로
• 양발은 견고하게 붙이도록 한다.
• 팔은 빈틈없이 짜 맞춘다.
• 목은 고개를 약간 숙인 채로
 비스듬하게 기울인다.

이러한 내용은
제 책
《회화론》에
자세히 나와
있습니다!

이렇게 주의를 기울여! 나조차도
「모나리자」와 자화상이 닮았어.
모나리자는 여성판 자화상이라고
말들을 하니까. 여러분도 조심해.

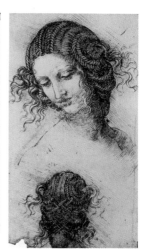

〈레다〉를 위한 습작, 1505~1510년경,
윈저 성 왕립도서관, 런던

식물

잎이 나는 방향의 법칙 등을 찾으면서 그리는 모습은 마치 식물학자와도 같다.

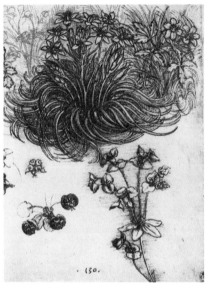

〈베들레헴의 별과 다른 꽃들〉, 1506-1508년경, 윈저 성 왕립도서관, 런던

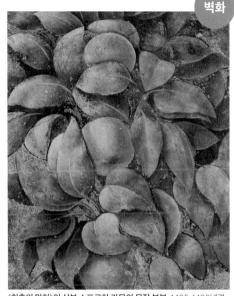

〈최후의 만찬〉의 상부 스포르차 가문의 문장 부분, 1495-1496년경, 산타 마리아 델레 그라치에 성당, 밀라노

이 그림은 벽화이지만 근래에 복원되어 깨끗하게 다시 태어났지.

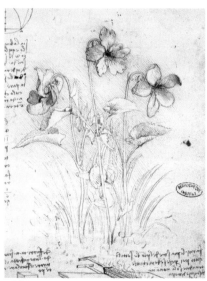

〈제비꽃〉, 1487-1490년경, 프랑스 학사원도서관, 파리

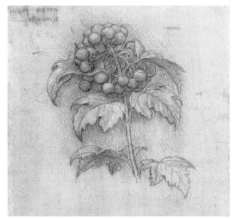

〈열매 송이가 달린 식물의 작은 가지〉, 1506-1508년경, 윈저 성 왕립도서관, 런던

풍경

풍경을 이렇게 순수한 주제로 다룬 것은 미술 역사상 처음이다.

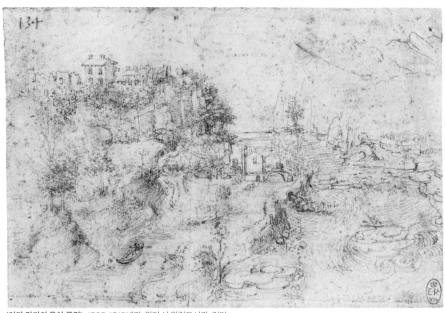

〈아다 강가의 운하 풍경〉, 1505~1510년경, 윈저 성 왕립도서관, 런던

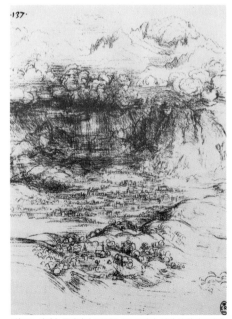

〈알프스 산기슭 골짜기의 폭풍우〉, 1506년경, 윈저 성 왕립도서관, 런던

위의 작품은 제 고향 바프리오 다다의 풍경이네요!"

그래. 너의 고향은 아름다운 곳이었어. 나도 꽤 오래 머물렀지.

저는 그려주시지 않았지만 고향을 그려주셨구나...

또 가고 싶구나.

〈눈 내린 산맥〉, 1511년경, 윈저 성 왕립도서관, 런던

동물

공상의 동물 '용'을 그릴 때에도 먼저 척추동물의 형태를 알아야만 해.

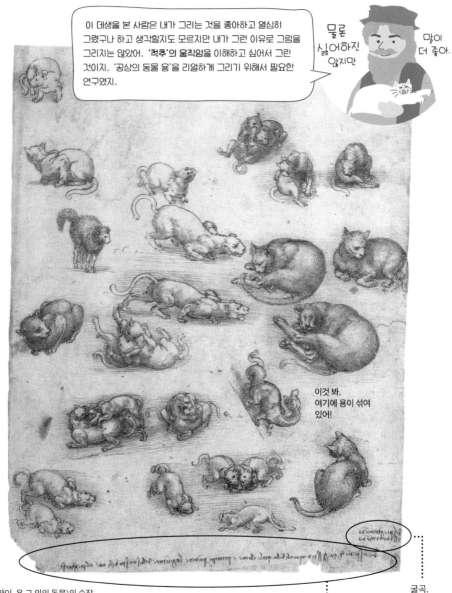

〈고양이, 용 그 외의 동물〉의 습작,
1513-1515년경, 윈저 성 왕립도서관, 런던

이 그림은 동물의 다양한 모습을 나타낸다. 이들은
몸을 굽히는 것에 적합한 척추를 갖고 있다.

굴곡,
서 있는 모습

기괴한 생김새의 사람들과 미청년

세상에는 아름다운 사람들과 그렇지 않은 사람들처럼 다양한 사람들이 있습니다.

나는 특징 있는 인물상을 그릴 필요가 있을 때, 그 사람들을 위해 연회를 준비해서 초대한 다음, 시시한 이야기로 크게 웃게 하여 그 동작이나 반응을 관찰한 뒤 기억한 것을 그렸어. 또 어떤 때는 그러한 사람들이 모여 있는 장소에 가서 언제나 휴대하고 있는 공책을 꺼내 그린 적도 있어.

어떤 것이든지 실물을 보고 그려야만 해.

오, 너의 얼굴을 그려도 될까?

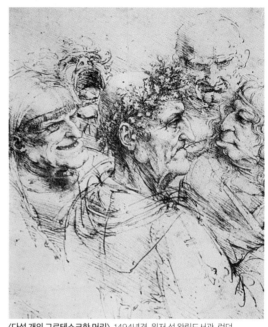

〈다섯 개의 그로테스크한 머리〉, 1494년경, 윈저 성 왕립도서관, 런던

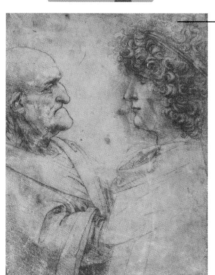

〈노인과 청년의 옆얼굴〉, 1500~1505년경, 우피치 미술관, 피렌체

레오나르도의 옆얼굴과 닮은 모습의 미청년, 살라이가 모델이라고 추측되고 있다.

레오나르도의 자화상?

〈옆얼굴〉, 습작, 1478-1480년경, 윈저 성 왕립도서관, 런던

'청년은 팔다리와 몸에 정맥과 힘줄이 적고 피부가 예민해서 포동포동한 팔다리, 우아하고 아름다운 피부색을 갖고 있다. 노인은 쪼글쪼글한 피부, 울퉁불퉁한 정맥이 많고 힘줄도 매우 분명하게 보여야만 한다.' (레오나르도의 이야기)

아기

성 모자를 그릴 때 빠질 수 없는 요소

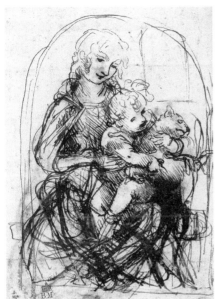

〈성모와 고양이〉를 위한 습작, 1478~1480년경, 대영 박물관, 런던

듬직하게 좋은 등!

아기의 가슴과 어깨, 등과 정면을 확실히 연구

〈아이의 가슴과 등〉, 1497~1499년경, 윈저 성 왕립도서관, 런던

어느 쪽이 좋을까?

a.

그리스도 역시 보통의 아기였을 터. 나는 위엄보다 자연스러운 귀여움을 그리겠어.

하지만 재미있는 현상이야.

응애

b.

지쳤어...

c.

a.b.c. 〈성모와 고양이〉를 위한 습작, 1478~1480년경, 대영 박물관, 런던

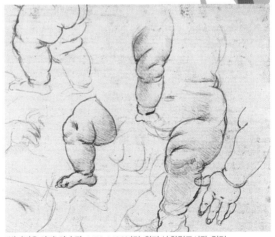

〈벌거벗은 아기〉의 습작, 1478~1480년경, 윈저 성 왕립도서관, 런던

재미있는 데생집

이거 레오나르도가 그린 거야?

살짝 교태를 부리는 천사

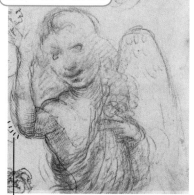

〈천사〉, 1503~1506년경, 윈저 성 왕립도서관, 런던

이 팔의 수정 부분만 레오나르도가 그린 것으로 추측되고 있다.

그리는 법이 꽤 다른 두 개의 데생

아저씨는 어떻게 그런 어려운 얼굴을 하고 있어?

ㅋㅋㅋ…

〈두 개의 머리〉, 1478년, 우피치 미술관, 피렌체

코가 검은 아가씨

열심히 고쳐 그리는 사이에 코가 검게 되어 버렸어.

〈성모〉의 습작, 1478~1480년경, 윈저 성 왕립도서관, 런던

몸에 긴장감이 별로 없는 다비드

레오나르도가 미켈란젤로의 〈다비드〉를 그린 데생. 확실히 비판적인 시선이 느껴진다.

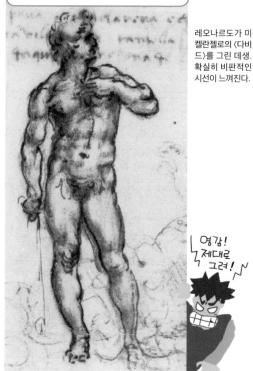

〈다비드〉, 1504년경, 윈저 성 왕립도서관, 런던

영감! 제대로 그려!

목재와 같은 나체를 그린 사람들이 있지. 그런 나체는 인간의 피부라기보다 호두가 들어 있는 봉지와 같다고 할 수 있지. 그리고 근육과 골격이 울퉁불퉁 불거져 있어서 나체라기보다 오히려 한 다발의 그루터기를 보고 있는 것 같은 느낌이 들어!

정말 한심한 애일이로군.

연극용 공상동물?

우히

〈공상의 용〉, 1515~1517년경, 윈저 성 왕립도서관, 런던

레오나르도식 건강법

건강을 지키기 위해 유의해야 할 것은
르네상스 시대나 현대나 모두 마찬가지!

당신이 만약 건강하게 지내고 싶다면 다음의 규칙을 지키시오.

하나, 먹고 싶지 않을 때는 먹지 말라. 가볍게 먹을 것.

하나, 잘 씹고, 먹을 음식은 충분히 익히고, 요리는 간단히 할 것.

하나, 약을 먹는 사람은 잘못된 치료법을 쓰는 자.

하나, 화를 내지 말고 머물러 있는 공기를 피하라.

하나, 식탁을 떠날 때에는 자세를 바르게 해라.

하나, 낮잠을 자지 말 것.

하나, 술은 적당히 조금씩 몇 번에 걸쳐서 마실 것.

하나, 식사는 빠뜨리지 말고, 또 공복을 오래 갖지 말 것.

하나, 용변은 기다리지 말고 참지 말 것.

하나, 체조를 한다면 움직임을 작게 할 것.

하나, 배는 위를 향하고, 머리는 숙이지 말 것,
　　　밤에는 이불을 잘 덮고 자도록.

하나, 머리는 쉬고 마음은 경쾌하게 할 것.

하나, 육식을 피하고 식이요법을 지킬 것.

〈레오나르도 다 빈치 수기〉

비행하기 위한 고찰

모든 수단을 생각했다.

비행 기계의 뼈대

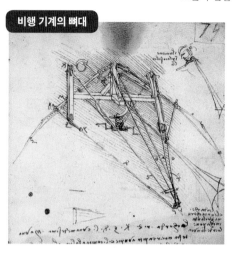

원조 낙하산

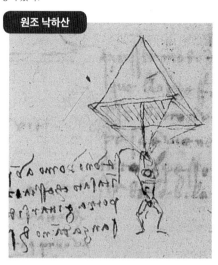

강력한 바람을 일으키는 장치

이것으로 바람을 일으켜서 날리는 거야! 하지만 너무 힘들어!

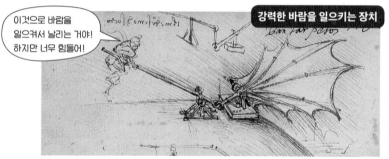

레오나르도는 한 때 인간이 날기 위해서는 박쥐식 비행법이 가장 유효하다고 생각하여 박쥐의 형태 등을 연구했다.

원조 행글라이더

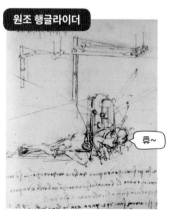

휴~

박쥐 모양의 행글라이더

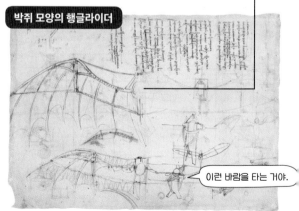

이런 바람을 타는 거야.

새가 어떤 자세를 취해야 낙하하지 않고 계속 날 수 있는 지를 다양한 패턴으로 언급하고 있다.

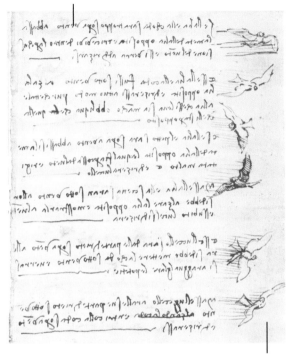

〈새의 비행에 관한 수기〉

〈새의 비행에 관한 수기〉는 1505년 3월부터 4월경까지 집중해서 썼고 내용도 거의 대부분 '새의 비행'에 관한 것에 한정되어 있는 전체 36 페이지의 작은 책자이다. 이렇게 레오나르도는 인간이 날기 위해서는 새의 움직임과 구조를 분석하여 어떻게 하면 좋을까를 고민했다.

이 수기를 쓴 시기는 첫 번째 밀라노 체류를 끝내고 피렌체로 돌아와서 미켈란젤로와 경쟁하며 만든 〈앙기아리의 전투〉의 작업을 시작할 무렵이었다.

레오나르도는 대작을 그리면서도 피렌체 근교의 피에솔레 언덕에서 틀림없이 실제로 하늘을 나는 실험을 했다. 하지만 안타깝게도 결과는 좋지 않았고, 레오나르도의 하늘을 나는 꿈은 실현되지 못했다.

연속사진 같은 새의 데생. 레오나르도의 뛰어난 관찰력과 예리함을 알 수 있다.

물과 관련된 편리한 물건

잘 되면 모두 특허품?

물맴이식 수상보행기

음음~ ♪

이것이라면 수영을 못하는 나도 헤엄칠 수 있어.

튜브

※ 당시 고무는 아직까지 없었다.

가죽으로 된 산소 봄베

푸하

지도

역시 레오나르도! 지도를 그려도 아름다움이 나타난다.

아르노 강의 운하를 구상하기 위한 대단한 지형 조사도

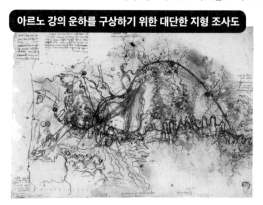

명품! 이몰라 조감도

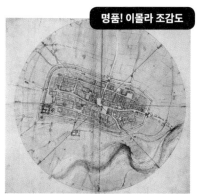

토스카나 주변 지도

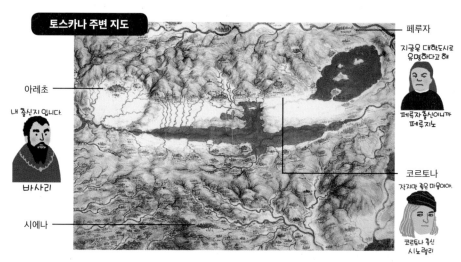

페루자

지금은 대화도시로
유명하다고 해

페루자출신이니까
페루지노

아레초

내 출신지입니다.

바사리

코르토나

작지만 좋은 마을이야.

코르토나 출신
시노렐리

시에나

이탈리아 해안 조감도
(테라치나 주변)

볼테라

볼테라 주변지도

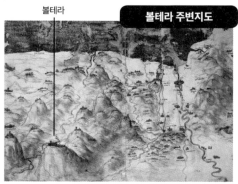

토목공사 · 기계

무거운 것을 편하게 들어 올리는 기술은 당시 사람들의 꿈 중에 하나였다.

물의 흐름에 관한 연구

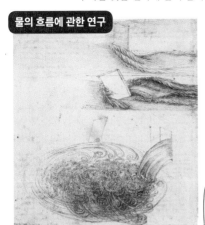

아르노 강의 방파제

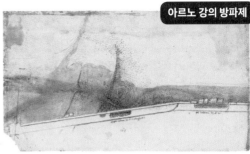

나는 아르노 강의 흐름을 일정하게 해서 피렌체까지 배가 이동할 수 있게 할 수 없을까 하고 많이 생각했어.

배가 들어갈 수 있게 된다면 대량의 물품을 운반할 수 있게 돼.

경제효과는 매우 크지.

개량형 운하 굴삭 크레인

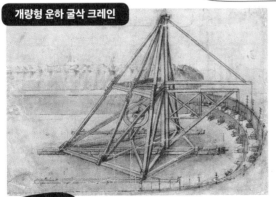

〈기존의 수로 굴삭기〉

기존의 것은 조립한 장소에서 닿는 범위의 작업이 끝나면 다시 해체하고 이동해서 또 조립해야 하는 엄청나게 비효율적인 것이었어. 여기에 나는 크레인 자체에 가동성을 더해서 효율성을 높였지.

이거 좀 괜찮게 되었지.

이것은 좀 무리였어.

레오나르도의 첨벙첨벙 아이디어

피렌체의 세례당에 계단을 만들자는 이야기가 나왔을 때, 레오나르도는 일단 세례당 자체를 위로 올려서 공사하는 방안을 생각했다고 한다. 물론 실현되지 못했다.

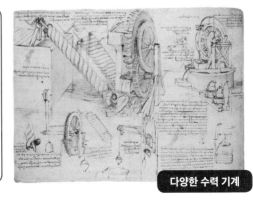

다양한 수력 기계

무기 개발

철저하고 효율적으로 적을 쓰러뜨리자.

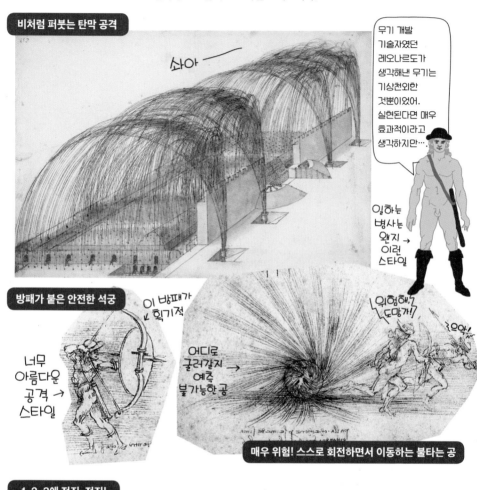

비처럼 퍼붓는 탄막 공격

쏴아 ─

무기 개발 기술자였던 레오나르도가 생각해낸 무기는 기상천외한 것뿐이었어. 실현된다면 매우 효과적이라고 생각하지만⋯⋯.

일하는 병사는 왠지 → 이런 스타일

방패가 붙은 안전한 석궁

이 방패가 ← 획기적

너무 아름다운 공격 → 스타일

어디로 굴러갈지 예측 불가능한 공 →

위험해, 도망가!

으악

매우 위험! 스스로 회전하면서 이동하는 불타는 공

1, 2, 3에 전진, 전진!

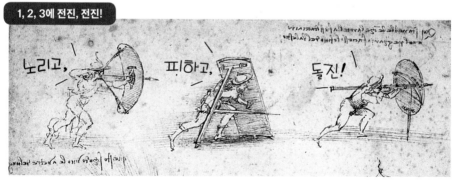

노리고, 피하고, 돌진!

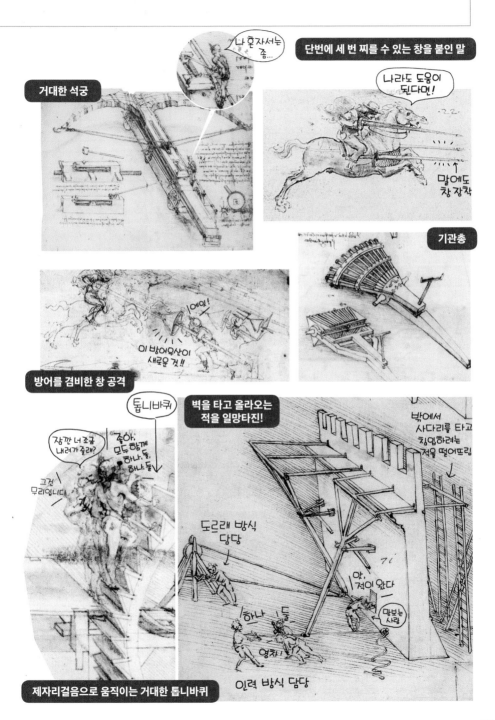

거대한 석궁

나 혼자서는 좀...

단번에 세 번 찌를 수 있는 창을 붙인 말

나라도 도움이 된다면!

말에도 창 장착

기관총

방어를 겸비한 창 공격

에잇!

이 방어우산이 새로운 것!!

톱니바퀴

잠깐 너조금 내려가 줄래?

그건 무리입니다

좋아, 모두 함께 하나, 둘, 하나, 둘

벽을 타고 올라오는 적을 일망타진!

밖에서 사다리를 타고 침입하려는 적을 떨어뜨림

도르래 방식 담당

야, 적이 왔다

하나, 둘

영차!

망보는 사람

인력 방식 담당

제자리걸음으로 움직이는 거대한 톱니바퀴

해부학

몸속을 알지 못하면 인물을 그릴 수 없다.

여성의 주요 기관 및 동맥계의 해부

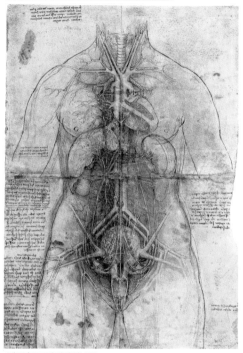

〈레오나르도 다 빈치 해부도〉

'만약 당신이 해부학을 한다고 해도…'

'만약 이 작업에 열정을 쏟는다고 해도 필시 당신의 위가 받아들이지 않을 것이다. 설사 위에 이상이 일어나지 않아도 보는 것만으로도 두려운, 피부를 벗겨 갈기갈기 찢겨진 시체와 밤을 함께 보내는 공포에 아마 질리게 될 것이다. 또 만약 그것을 참아냈다고 하더라도 이러한 연구에 필요한 뛰어난 묘사력을 당신이 갖추고 있을지 의문이다. 또한 묘사력이 있다고 해도 원근법은 맞지 않을 것이다. 만약 맞는다고 해도 기하학적으로 그리는 방법이나 근육의 힘과 강함에 대해 계산하는 방법을 갖추고 있지 않을 것이다. 게다가 당신에게는 인내력이 없고 그 때문에 열심히 애쓰지 않을 것이다. 그런데 이들 모두가 나에게 갖추어져 있는지는 내가 쓰는 120권의 서적이 그 옳고 그림을 판단할 것이다. 이들 서적으로 인해 내가 방해받았던 것은 탐욕이나 나태함이 아닌 오직 시간뿐이었다. 그럼.'

몸통과 다리의 뼈 구조

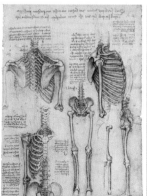

인간과 말의 다리 비교

이것이 말의 다리

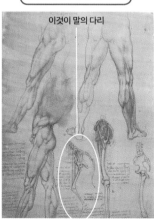

두 개의 두개골 그림

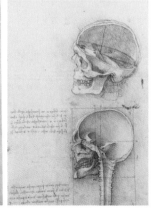

성교 중 남녀의 가운데 단면

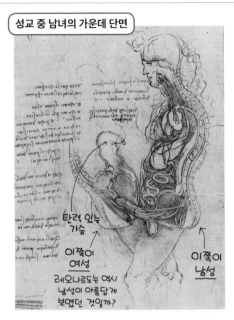

탄력 있는 가슴

이쪽이 여성

이쪽이 남성

레오나르도는 역시 남성이 아름답게 보였던 것일까?

노인의 몸은 작업을 방해하는 지방이나 체액이 거의 없기 때문에 작업하기 쉽지.

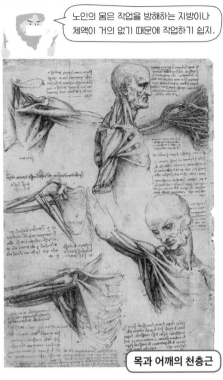

목과 어깨의 천층근

자궁 내의 태아

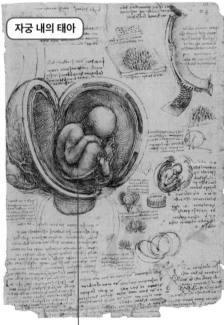

이 '자궁 내의 태아'는 실제로 해부하지 않고, 소의 자궁으로 태아의 모습을 상상하여 그렸다.

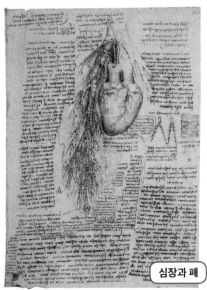

심장과 폐

건축

당시 일류 예술가들은 모두 건축에 손을 댔다.

밀라노 대성당 건축 계획

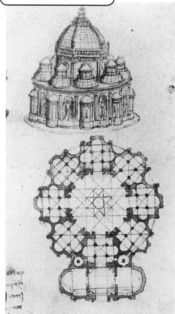

밀라노 대성당 쿠폴라 계획

병자와 같습니다. 우리들 건축 가능 의사로서...

흠흠흠

대건축가 **브라만테**와도 친구

〈주요 작업〉
산타 마리아 델레 그라치에 성당, 성 베드로 대성당의 수리 등

내 작업을 꽤 참고한 모양이야.

드디어 나의 훌륭함을 알아주는 사람이 나올 것인가?

피렌체 대성당의 건축가 **브루넬레스키**의 작업을 많이 참조함.

※ 쿠폴라=대성당의 돔 형태의 천장을 말함.

성채 계획

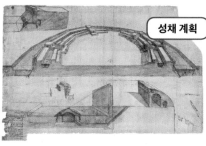

뭐, 레오나르도는 역시 뭐 하나 실현시키지 못했지. 나는 물론 '성 베드로 대성당의 쿠폴라'를 실현했지만 말야.

꿈꾸는 거요 누구라도 가능하지

미켈란젤로

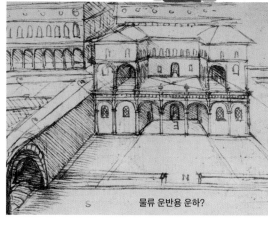

물류 운반용 운하?

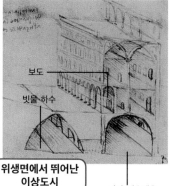

보도

빗물·하수

위생면에서 뛰어난 이상도시

마차·짐수레용 통로

조각

조각 솜씨도 뛰어났다는 전설만이 남아 있다.

청동 말

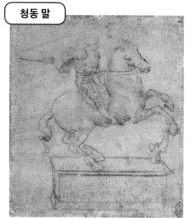

'기마상'이란 고대 그리스로마로 기원을 거슬러 올라가는 전통적인 조각 주제이다. 그 유명한 거장 도나텔로나 레오나르도의 스승 베로키오도 이 작업으로 꽤 이름을 높였다. 조각을 하는 사람이라면 한 번은 도전해보고 싶은 주제이다.

모두 선배의 작업을 뛰어넘으려고 분발하고 있어.

베로키오

〈청동 말〉 제작을 위한 실행 계획

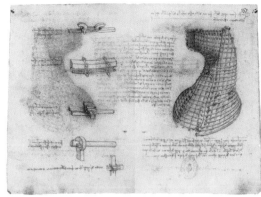

거푸집의 보강 방법

거푸집의 조립 방법

짐 꾸리는 방법

〈트리블지오 기마상〉

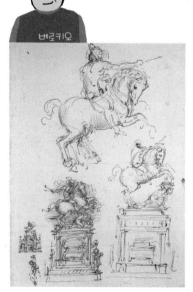

장 지아코모 트리블지오
밀라노군의 사령관이다. 옛날 일 모로와 적대관계에 있었던 인물로 1508년경 레오나르도에게 자신의 기마상을 의뢰했다가 중지했다. 원인은 알려지지 않았다.

거의 재료비 견적만 냈는데... 또 별명예 기록 갱신이군.

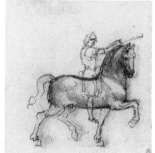

이번에야말로 실현하고 싶어서 꽤 세세한 견적서도 만들었는데 실현시키지 못했어. 기마상은 돈이 많이 들기 때문에 의뢰한 고객의 사정이 좋지 않으면 금방 좌절되어 버리고 말지.

인체 비례

르네상스인 레오나르도의 진수, 여기에 다 있다.

〈비트루비우스의 인체 비례〉

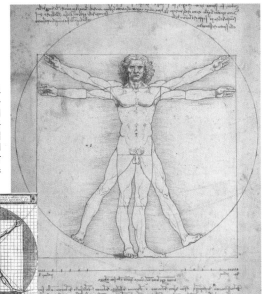

레오나르도는 1489년에 〈인체상에 대하여〉라는 책을 쓰기 위해 인체의 치수를 측정하기 시작했다. 그리고 실측한 결과를 고대로부터 전해진 비트루비우스의 기준과 비교해서 그 차이를 지적하고 수정했다. 맹목적으로 믿어 왔던 과거의 기준을 실측에 따라 고치고, 그 안에서 새로운 미의 법칙을 발견했다. 이것이야말로 고대를 능가한 순간이자, 르네상스인 레오나르도가 뛰어난 이유이다.

아래의 그림이 비트루비우스의 '인체는 정원형과 정방형의 중간에 꼭 들어맞는다'는 이론을 충실히 나타낸 그림이다. 손과 발이 이상하게 크고 부자연스럽다.

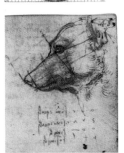

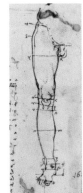

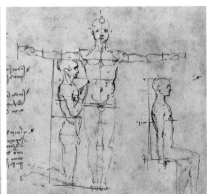

관절을 구부렸을 때와 앉았을 때의 치수도 측정한 것은 획기적이다.

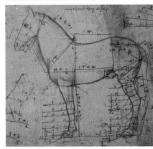

인체에 머물지 않고 개나 말의 치수도 검증했다.

의상·소도구 디자인

단 하룻밤의 스펙터클한 전력투구

레오나르도의 마지막 노년의 소묘 중에서 의상을 입은
배우의 모습을 그린 것이 몇 점 있다. 단 한 번만이라도
꿈의 세계를 실현시킬 수 있는 연출이라는 작업을 레오
나르도가 진심으로 즐겼던 모습이 상상된다.

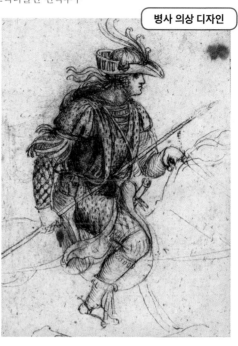

병사 의상 디자인

소도구

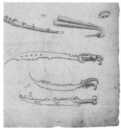

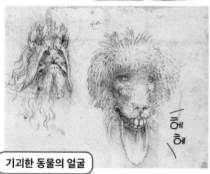

기괴한 동물의 얼굴

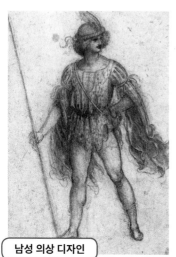

남성 의상 디자인

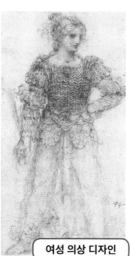

여성 의상 디자인

네, 모두 정신을 가다듬어
주세요! 연출 이미지는
'사람들의 기억에 남을
스펙터클한 밤'입니다!

내
마지막
작업이
될지도
모르니까
제대로
부탁해!

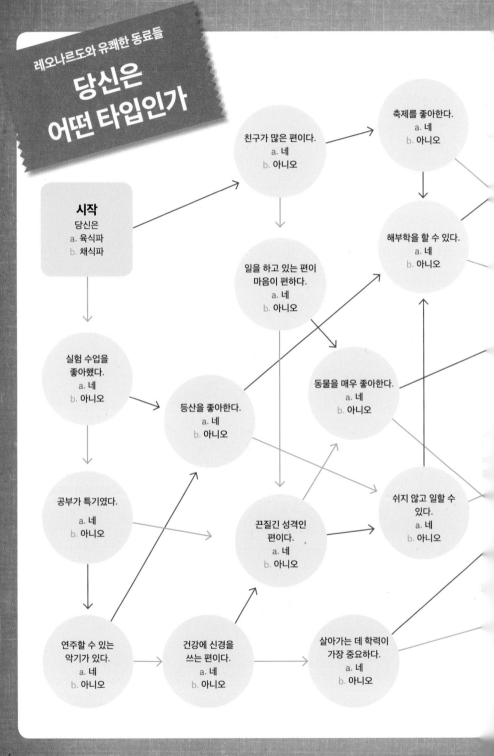

레오나르도와 유쾌한 동료들

당신은
어떤 타입인가

시작
당신은
a. 육식파
b. 채식파

친구가 많은 편이다.
a. 네
b. 아니오

축제를 좋아한다.
a. 네
b. 아니오

해부학을 할 수 있다.
a. 네
b. 아니오

일을 하고 있는 편이
마음이 편하다.
a. 네
b. 아니오

실험 수업을
좋아했다.
a. 네
b. 아니오

등산을 좋아한다.
a. 네
b. 아니오

동물을 매우 좋아한다.
a. 네
b. 아니오

공부가 특기였다.
a. 네
b. 아니오

끈질긴 성격인
편이다.
a. 네
b. 아니오

쉬지 않고 일할 수
있다.
a. 네
b. 아니오

연주할 수 있는
악기가 있다.
a. 네
b. 아니오

건강에 신경을
쓰는 편이다.
a. 네
b. 아니오

살아가는 데 학력이
가장 중요하다.
a. 네
b. 아니오

옷차림에 대한
고집이 있다.
a. 네
b. 아니오

만능 천재 레오나르도 다 빈치
다양한 것에 흥미가 많아서 여러 가지 일에 손을
대지만 결과를 내기는 어렵다. 하지만 끊임없는
노력으로 전인미답의 경지에 오를지도 모른다.

자신이 없는 일을
맡게 된다면?
a. 일단 거절한다.
b. 받아들인다.

오로지 내 길을 가는 미켈란젤로
다른 사람의 이해를 받는 것보다 내 길을 가는 당
신. 하지만 사실은 매우 순진하고 세심한 마음을
가진 사람. 좀 더 사람들에게 친절해진다면 행복
해질지도 모른다.

신인 발굴의 귀재 베로키오
사람의 장점을 꿰뚫어 보고, 길러주는 것이 특기
인 당신은 선생님 체질. 다양한 학생들의 개성에
맞춰 그들이 나아가야 할 길을 알려준다. 또한 경
영 능력도 갖추고 있다.

어릴 때 아주
귀여웠다.
a. 네
b. 아니오

아름다움을 보는
안목이 있다.
a. 네
b. 아니오

악마 같은 매력의 살라이
장난을 좋아하고 좋지 않은 농담을 멈출 수 없는
당신은 개그맨 체질. 타고난 미모와 장단을 잘 맞
추는 성격을 이용해서 인기인이 되는 것을 목표로
해도 좋다. 다만 지나친 행동으로 남에게 미움을
받지 않도록 주의할 필요가 있다.

문화계의 후계자 멜치
성실한 당신은 덕망도 있고 상사로부터 신뢰도 두
터울 것이다. 큰일을 맡겨도 임무를 완수할 수 있
다. 다만 후진 양성에도 힘을 쓰도록 하는 것이 좋
겠다.

갖고 싶은 것을
주지 않았을 때,
바닥을 뒹굴면서
운 적이 있다.
a. 네
b. 아니오

재물과 권력 중에
하나를 고르라면,
재물을 선택하겠다.
a. 네
b. 아니오

여성 미술계의 사냥꾼 이사벨라 데스테
갖고 싶은 것은 반드시 손에 넣어야 하는 당신은
독립 기업가 타입. 전 세계를 둘러싼 정보망, 끈질
긴 교섭 능력으로 크게 성공할지도 모른다. 다만
너무 끈질기게 매달리는 것은 좋지 않다.

권력에
○하는 타입이다.
a. 네
b. 아니오

롤플레잉 게임을
잘한다.
a. 네
b. 아니오

냉혹한 군주 체사레 보르지아
강력한 후원자, 타고난 능력을 무기로 세계를 놀
라게 할 일을 해낼지도 모르는 당신. 다만 너무 무
리하는 것은 주의해야 한다. 또 건강관리를 게을
리하지 않는 것이 좋다.

흥망성쇠의 표본 일 모로
빈둥거리면서도 눈 깜짝할 사이에 목표를 달성하
는 타입인 당신. 센스도 좋고 인생을 즐길 줄 알지
만, 너무 우쭐해져서 분위기를 잘못 읽지 않도록
주의하는 것이 좋다.

마치며

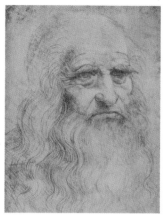

〈자화상?〉, 1510~1515년경?, 왕궁도서관,
토리노

시대를 거슬러 그의 인생을 살펴보는 동안 늘 놀라움의 연속이었다. 그리고 선인들의 피가 배인 것 같은 연구나 전기에 경의를 표하면서 내 나름대로 레오나르도의 인생을 그리는 귀중한 체험을 할 수 있었다.

나는 이를 통해 레오나르도 다 빈치라는 사람이 매우 멋진 사람이었을 것이라는 것을 느꼈다. 아름답고 우아하며, 결코 도리에 맞지 않게 화를 내거나 난폭하게 굴지 않는 이성적인 신사. 동식물을 사랑하고, 노래도 잘했으며, 농담도 좋아했던 그는 친구도 많았을 것이라고 생각한다.

물론 표면적으로는 와자지껄해도 내면은 고독했을지 모른다. 누구도 따라올 수 없는 지적 수준에 올랐기 때문에 레오나르도와 대등하게 이야기할 수 있는 사람도 그렇게 많지는 않았을 것이다.

레오나르도는 채식주의자였지만 식욕이 왕성한 제자들을 위해 고기를 살 때에는 그것을 꺼리는 스승이 아니었고(식품 리스트에 자주 닭고기가 나와 있다), 자주 드나드는 공방에서도 그가 사랑하는 제자들은 마지막까지 그의 곁에 있었다.

수수께끼로 가득하고 고독한 천재로 그려지는 경우가 많지만, 이 책을 읽고 레오나르도와 가까워진다면 무엇보다도 기쁠 것이다.

마지막으로 자료 조사를 위해 피렌체 고문서관을 몇 번이나 찾아간 친구, 거울 문자를 해독하여 많은 중요한 문헌을 찾아준 남편, 그리고 무엇보다 이 기획에 뜻을 같이하여 세상에 나올 수 있도록 도와준 가와데쇼보신샤의 다케시타 준코 씨에게 깊은 감사를 드린다.

참고문헌

찰스 니콜(Charles Nichol), 《레오나르도 다 빈치의 생애 비상하는 정신의 궤적》, 고시카와 미치아키, 마쓰우라
　　히로아키, 아베 다케시, 후카다 마리아, 이와야 무쓰케, 다시로 유지 역, 하쿠수이샤, 2009년.

로버트 페인(Robert Payne), 《레오나르도 다 빈치》, 스즈키 치카라 역, 소시샤, 1982년.

세르주 브람리(Serge Bramly), 《레오나르도 다 빈치》, 이가라시 미도리 역, 헤븐샤, 1996년.

케네스 클라크(Kenneth Clark), 《레오나르도 다 빈치》, 마루야마 슈키치, 오코우치 켄지 역, 호세이대학출판국, 제2판,
　　1981년.

마틴 켐프(Martin Kemp), 《레오나르도 다 빈치-예술과 과학을 뛰어넘음은 여행인》, 후지와라 에리미 역, 오츠키쇼텐,
　　2006년.

레오나르도 다 빈치, 《레오나르도 다 빈치의 수기》상·하, 스기우라 민페이 역, 이와나미쇼텐, 1954·1958년.

레오나르도 다 빈치, 《레오나르도 다 빈치의 해부도-원저 성 왕실도서관장수기에서》, 시미즈 준이치·만넨 하지메 역,
　　이와나미쇼텐, 1982년.

레오나르도 다 빈치, 《새의 비상에 관한 수기》, 다니 이치로·오노 겐이치·사이토 야스히로 역, 이와나미쇼텐, 1979년.

레오나르도 다 빈치, 《레오나르도 다 빈치의 소묘 자연의 연구-원저 성 왕실도서관장 수기에서》, 스소와케 가즈히로
　　역, 이와나미쇼텐, 1985년.

알렉산드로 베조시, 《레오나르도 다 빈치-진리의 문을 열다》, 다카시나 슈지 감수, 고토 준이치 역, 소겐샤, 1998년.

스소와케 가즈히로(裾分 一弘), 《레오나르도의 수기, 소묘·데생에 관한 기초적 연구》, 중앙공론미술출판, 2004년.

이케가미 히데히로(池上 英洋), 《다 빈치의 유언》, 가와데쇼보신샤, 2006년.

가타기리 요리쓰구(片桐 賴繼), 《레오나르도 다 빈치라는 신화》, 가도카와쇼텐, 2003년.

사이토 야스히로(斎藤 泰弘), 《레오나르도 다 빈치의 수수께끼-천재의 맨얼굴》, 이와나미쇼텐, 1987년.

다나카 히데미치(田中 英道), 《레오나르도 다 빈치》, 고단샤, 1992년.

알렉산드라 프레골렌트(Alessandra Fregolent), 《만능 천재 레오나르도 다 빈치》, 쇼 아사카 역,
　　다케다랜덤하우스재팬, 2007년.

프랑크 췰너(Zollner Frank), 《레오나르도 다 빈치》, 타센, 2000년.

스소와케 가즈히로 감수, 《더 알고 싶은 레오나르도 다 빈치 생애와 작품》, 도쿄미술, 2006년.

브루노 산티(Bruno Santi), 《레오나르도 다 빈치(이탈리아·르네상스의 거장들)》, 가타기리 요리쓰구 역, 도쿄서적,
　　1993년.

조르지오 바사리(Giorgio Vasari), 《르네상스 화인전》, 히라카와 스케히로, 고타니 도시지, 다나카 히데미치 역,
　　하쿠슈이샤, 1982년.

아오키 아키라(青木 昭), 《도설 레오나르도 다 빈치-만능 천재를 찾아서》, 사토 고조 편집, 가와데쇼보신샤, 1996년.

시미즈 고이치로(清水 廣一朗), 《중세 이탈리아의 도시와 상인》, 요센샤, 1989년.

기타하라 아츠시(北原 敦) 편, 《이탈리아사(신판 세계각국사)》, 야마카와출판사, 2008년.

니콜로 마키아벨리, 《군주론》, 가와시마 히데아키 역, 이와나미쇼텐, 1998년.

프란체스코 구이차르디니(Francesco Guicciardini), 《피렌체사》, 스에요시 다카쿠니 역, 타이요출판, 2006년.

움베르토 에코(Umberto Eco), 《장미의 이름》상·하, 가와시마 히데아키 역, 도쿄소겐샤, 1990년.

시오노 나나미(塩野 七生), 《체사레 보르자 혹은 우아한 냉혹》, 신쵸샤, 1982년.

소료 후유미(惣領 冬実), 《체사레 파괴의 창조자》, 고단샤, 2006년.

ILLUST DE YOMU LEONARDO DA VINCI by Mihoko Sugimata

Copyright © 2012 by Mihoko Sugimata

Original Japanese edition published in 2012 by Kawade Shobo Shinsha Ltd. Publishers

Korean translation rights arranged with Kawade Shobo Shinsha Ltd. Publishers through Owls

Agency Inc. and PLS Agency

Korean edition published in 2014 by Agenda Books, Korea.

일러스트로 읽는

레오나르도 다 빈치

초판1쇄 인쇄 2014년 2월 25일

초판1쇄 발행 2014년 3월 15일

지은이 스기마타 미호코

옮긴이 김보라

펴낸이 김지훈

편 집 나성우

마케팅 최미정

관 리 류현숙

디자인 스튜디오헤르쯔

펴낸곳 도서출판 어젠다

출판등록 2012년 2월 9일(제406-2012-000007호)

주소 경기도 파주시 광인사길 217

전화 (031)955-5897 | **팩스** (031)945-8460

이메일 agendabooks@naver.com

ⓒ 스기마타 미호코, 2014

ISBN 978-89-97712-13-7 03600

이 도서의 국립중앙도서관 출판시도서목록(CIP)은 e-CIP홈페이지(http://www.nl.go.kr/ecip)와

국가자료공동목록시스템(http://www.nl.go.kr/kolisnet)에서 이용하실 수 있습니다.(CIP제어번호: CIP 2014002603)